LOCUS

LOCUS

Beautiful Experience

東京找靈感

發現日本微差力

看看日本人如何善用微型思考，
在每個細節上面製造引人入勝的趣味，
把生活做成好生意。

作者●蒼井夏樹

攝影●栗原淳実

目錄 CONTENTS

tone 21
東京 找靈感

作者｜蒼井夏樹
攝影｜栗原淳實
責任編輯｜繆沛倫
美術設計｜一起有限公司 info@togetherltd.com
校對｜呂佳真
法律顧問｜全理法律事務所董安丹律師
出版者｜大塊文化出版股份有限公司　台北市 105 南京東路四段 25 號 11 樓
www.locuspublishing.com
讀者服務專線｜ 0800-006689
TEL (02) 87123898　FAX (02) 87123897
郵撥帳號｜ 18955675　戶名｜大塊文化出版股份有限公司

總經銷｜大和書報圖書股份有限公司　台北縣五股工業區五工五路 2 號
TEL(02) 89902588（代表號）　FAX(02) 22901658
製版｜瑞豐實業股份有限公司
初版一刷｜ 2010 年 8 月
定價｜新台幣 350 元

自序
——微差が大差

《情書》、《櫻桃小丸子》、《長假》、《海灘男孩》。這四部看似不相關的電影、卡通、日劇，無意間發現一個共同點，就是在劇情中都或長或短的哼到同一首歌。

「青い珊瑚礁」，好熟悉的旋律。

第一次聽到這首歌是高中時期，在同學租的磚瓦小閣樓上，用盜版卡帶聽到的。這首輕快奔放的歌曲，副歌旋律很容易記憶，那是松田聖子的第二張單曲，青春不識愁滋味的聖子，在日本八○年代聲勢如日中天。

《情書》。豐川悅司常哼著這首歌。

《櫻桃小丸子》電影版。小丸子正在發想，準備寫作文「我的志願」，幻想成為歌星，唱的也是這首。

《長假》。山口智子開始賴在木村拓哉家不走，有次好像從房間還是浴室走出來時，也哼著這首歌。

《海灘男孩》。所有的角色擠在反町隆史開的小車裡，要到迪士尼樂園玩，廣末涼子帶著大家唱的還是這首歌。

總覺得「青い珊瑚礁」一定有什麼特別的涵義。

幾年前，還在舊金山唸書時，認識了卡拉OK唱得很好的日本同學久子。她歡迎我們點唱任何松田聖子的歌，當時我點的就是這首歌，也想到這久久不知答案的問題，或許她可以解答。

「EDO……」久子沈思了許久，「它……就只是……很有名……」

如果有人問我「抓泥鰍」或「橄欖樹」有什麼特別的涵意，我也一定答不上來。

她倒是對提出的問題感到很好奇驚訝。

有一年的金馬國際影展，岩井俊二來了台灣。

「青い珊瑚礁」是八〇年代的流行曲，那時候正值日本經濟的頂峰，處於「日本第一」的時代，一切是這麼的美好。

據說是那一代年輕人很喜愛的歌曲，代表那一代年輕人青春的記憶。

岩井提到他年輕時，用學校社團的設備拍電影，因其他社員都跑出

去玩了，所以經常設備只有他一人在用。有一回，當他幫醫學院的社團拍片時，學生一演完就將只穿一次的戲服丟在地上，不要了，撿起來都是名牌，岩井就帶回家。而拍片開會借的場地都是政治人物出入的豪華大飯店會場。我們可以想像當時學生的家境富裕，那個年代的日本環境氛圍。

「青い珊瑚礁」不僅是對青春懷舊，也許還有日本人心目中最最美好的過去吧。

終於，連續好幾個禮拜趕論文的壓力，總算可以告一段落。

坐在早大戶山校區 Retro Café，一張大木桌，鬆餅早餐、溫牛奶，巧的是學生餐廳正放著「青い珊瑚礁」這首歌。

「究竟是為了什麼重回學校，再當一次學生呢？」我問問自己。
是看看不同世界吧。或者人們常說的是體驗生活。

我想，也許是想要再好好凝視日常生活中被忽略的細微感受吧！
那些我們忽略的微小之處、習以為常的日復一日。

在東京生活學習，每每弄懂日本設計師隱藏在細節中的道理，就會有一種「原來如此」的恍然明白。

東京找靈感

設計師原研哉曾經提到：「所謂設計，就是要發現隱藏在物體之中的智慧。就像榻榻米為什麼要編成這樣？作成這種厚度、這個尺寸？」

「設計要做到讓大眾都了解為什麼這麼做，在各自的腦海中閃現『啊！確實應該如此』的共鳴。這就是設計的妙處。」

雨天專用絲襪、信州赤味噌的呼吸孔、幾乎每日手帳的 0.25mm 方格眼、小到肉眼根本分不出來的改變，日本設計師擅長將繁複的情報拆解成簡單易懂的「微型思考」設計構想。

微差が大差。

感謝編輯沛倫創意用心、郁馨的寶貴意見，馮宇、姿嬋的漂亮設計，我要由衷感謝參與這本書製作的每一個人。

最後，感謝一路支持好友、家人、讀者；希望您下回探訪東京，也可以靈感泉湧、收穫滿滿，把頑皮的創意帶回家。

蒼井夏樹　2010 盛夏

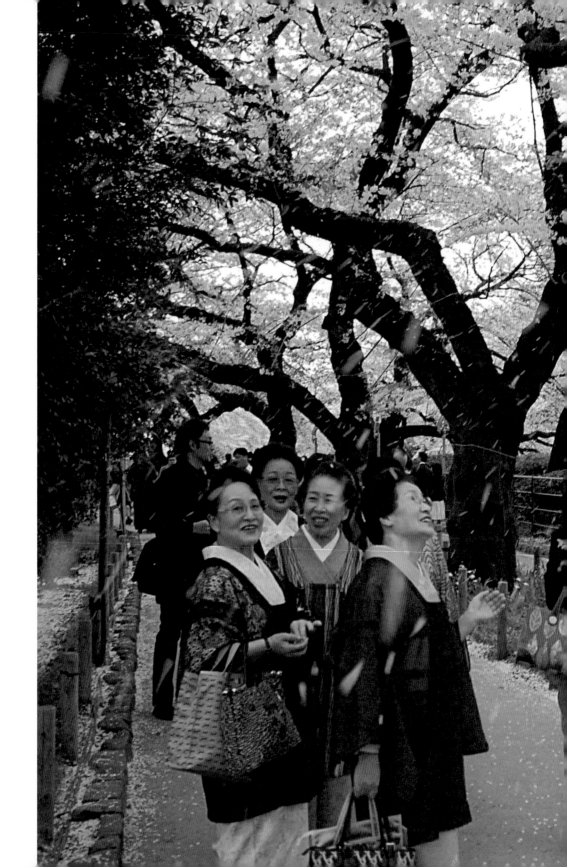

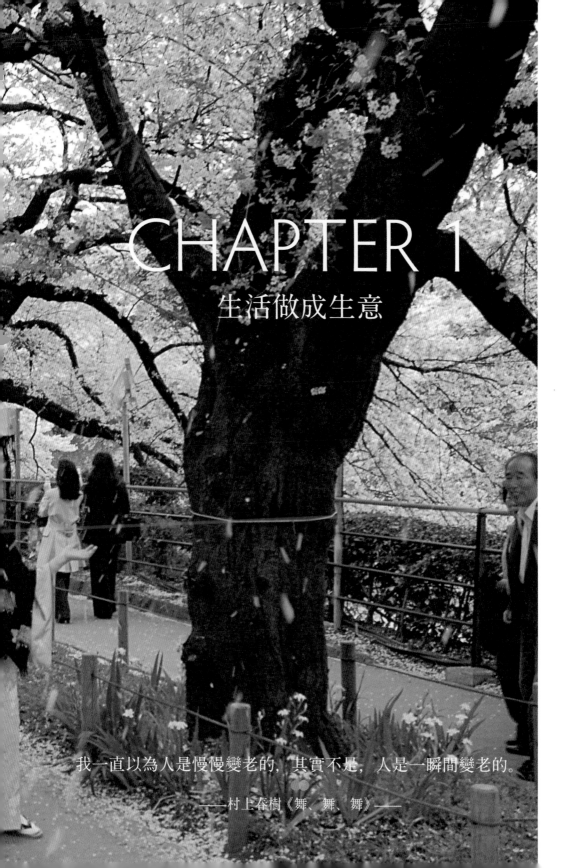

CHAPTER 1

生活做成生意

我一直以為人是慢慢變老的，其實不是，人是一瞬間變老的。

——村上春樹《舞、舞、舞》——

KIT KAT╳日本郵局
──櫻花一定盛開加油巴士

平成22年一開年的第一個三連休,剛好是一月十一日(成人の日),日本全國各地的市町區役所,會替該區年滿20歲的市民舉辦成人式。依照習俗,女性會穿著「振袖」,而男性則穿著「袴」出席成人禮儀式。東京迪士尼樂園和大阪的環球影城,也會在這一天邀請年滿20歲的男女參加成人式,慶祝自己是新成人。

不過,由於少子化的影響,日本每年新成人也逐年減少。根據統計,今年大約只有127萬新成人,同時根據《日經新聞》調查發現:「61.4%的新成人對於未來感到黑暗。」

看來,這群平成世代面對經濟長期不景氣的日本,在轉大人的成人日,也擔憂自己未來的前途。事實上,在重視學歷的日本社會,考上一所名校大學,相對也給自己有了通往就業之路的第一張門票。

每年日本大學入學測驗「受驗日」大都是在寒冷的冬天舉行,而開學則是在四月春天櫻花盛開時節。今年在日本郵局和巧克力廠商的巧妙創意下,針對受驗生開發出了溫馨加油的新商機。

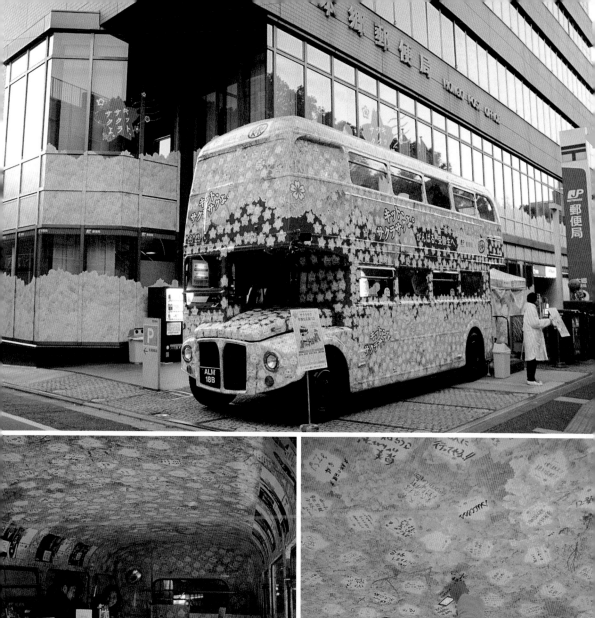
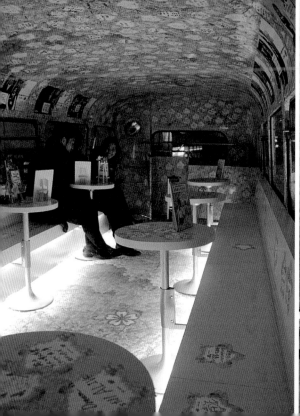
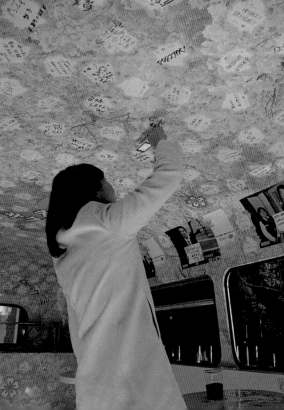

雀巢食品旗下的Kit Kat巧克力別出心裁策畫了一台「受驗生サクラ咲くよ応援バス」(櫻花一定會盛開的加油巴士)，這台粉紅櫻花可愛巴士12月8日從九州太宰府天滿宮舉行出發式，一路開往小倉、廣島、大阪、名古屋，最後停在東京大學赤門對面的本鄉郵便局。這一天，我特地停下腳步、登上可愛的櫻花巴士去瞧瞧。

一踏進巴士，服務人員立刻笑容可掬地端上一杯無料的熱騰騰雀巢咖啡，同時給我一張Kit Kat櫻花瓣加油貼紙，我們可以寫下加油打氣的祝福，然後貼在巴士內；抬頭一看車身、車頂、車窗到處都貼著從九州一路上各地人們寫滿的祈福櫻花瓣貼紙，我細細讀著這些加油卡，覺得很溫馨。

此外，現場還販售由北乃きい(北乃紀衣)代言的Kit Kat櫻花巧克力，巧克力包裝紙盒上，可以寫上收信人地址，人們可以直接寄出一盒櫻花巧克力祝福，吸引不少人們掏出錢包。拆開Kit kat包裝是整條粉紅色巧克力，還有一張祝福卡，收到這麼特別的櫻花加油巧克力，想必會很感動。

或者也可以挑選一張Kit Kat櫻花明信片，利用櫻花加油巴士旁邊的郵筒，立刻傳遞祝福給遠方重要的「她」或「他」，這個行銷活動實在很有意思，因此Kit Kat「期間限定」的櫻花巧克力，成為日本大學考試期間很受歡迎的考生伴手禮。

至於Kit Kat巧克力為甚麼會對大學考試「受驗日」有興趣呢？原來Kit Kat巧克力的日文發音是「キットカット」，和「必勝」的日文「キット、勝とう」念起來很相似，因此變成了廣告創意切入點。而動人的廣告文案「キット、サクラ　サクよ。」(櫻花一定會盛開)搭配清新甜美的新生代演員北乃きい演出，則彷彿是一篇浪漫極短篇電影。

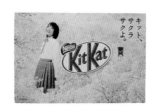

廣告主題曲「サクラサク」也選在四月開學發片強打。同時,在櫻花巴士停靠在東大的這段時間,由小林武史、岩井俊二合作,赤西仁和北乃きい主演的電影,有著雙關語「樂團年代」、「繃帶」,描述樂團故事的「Bandage」亦同步上映。

2003年,Kit Kat巧克力公司和導演岩井俊二合作,將巧克力搭配三段式影片《花與愛麗絲》DVD,及不同顏色的巧克力形手機吊飾。前後每隔三個月推出,作為三種巧克力版本的特別包裝。

而這三段小故事再經整理添加後,在2004年3月成為正式的院線電影上映。

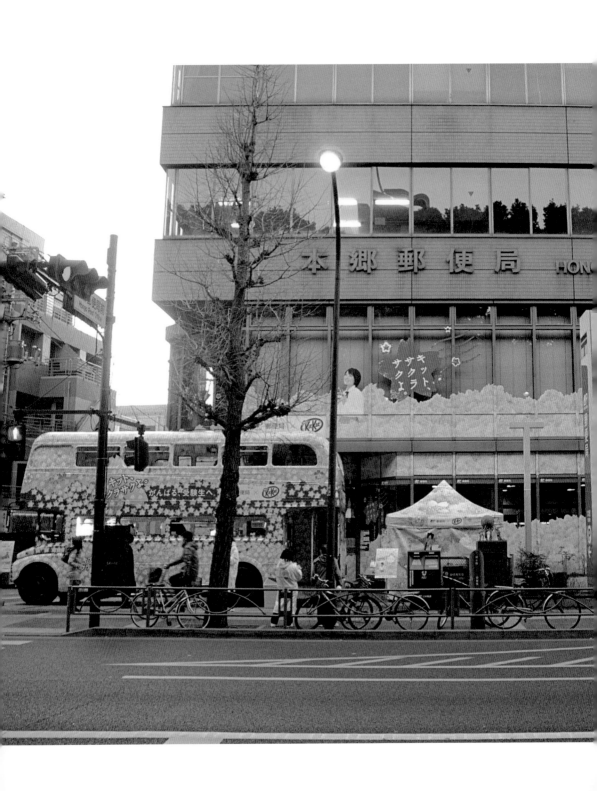

從冬天的清晨開始，跨越了春夏。高中少女的情誼，身著芭蕾舞裝束的光影姿態，唬得心儀的男生誤以為真的得了失憶症。在迷濛四溢的唯美光線下拿捏不定的青春，交雜著荒謬矛盾的情景。

日本郵局的行銷策略一向非常活潑，不同於官方樣板式無趣宣傳，總是會從生活節令出發，找出共感的符號、語彙與音樂，不僅與產品連結度十分巧妙，也大大提高人們對郵局品牌好感度，讓行銷策略發揮綜效。

每年年賀狀（賀年明信片）就是最好的例子，根據日本郵局最新統計資料：平成22年全日本年賀狀總共有二十億八千五百萬張明信片，平均一人約收到16張明信片，這個虎年照例又為日本郵局帶來驚人收益。而且，每年年底「寄賀年明信片」這件事，已經是全國運動，收到明信片的人們，除了有來自朋友的祝福之外，還可以憑明信片上流水編號兌換抽獎贈品，也是另一個好玩的行銷花招。

不過，如果只空有感性廣告訴求，產品或服務並不如消費者預期，拍攝好看美麗廣告也不一定加分。日本郵局細膩的服務與商品策略，是品牌令人覺得窩心體貼的主要原因。例如：搬家信件轉送一年服務、重要郵件不在家再配送服務、大型紙箱到府收件服務等等，都顯示一個硬梆梆的郵務產品，如果用心規畫，也可以有許多創意新商機。

想一想日本櫻花加油巴士的例子，也許台灣的郵局也可以開發更貼近消費者的服務與產品。

春天深呼吸
——櫻花經濟學

微涼的早春，來到早大奉仕園聽一場演講——「私が考える言葉と小説」（我思考的字彙與小說）。主講者是第一位獲得芥川賞的旅日中國女作家楊逸，來日本已近20年的她，畢業於御茶之水女子大學，曾經擔任記者，目前是中文老師；這次以《時の滲む朝》（時光滲出的早晨）獲得芥川賞評審青睞。來自哈爾濱的她豪爽親切，和我想像中的小說家細膩模樣有些不同。

聽完演講在早大奉仕園散步，離早稻田町不遠的這棟歷史建築物，也挺有味道；抬頭一看，櫻花芽已經悄悄冒出枝頭，回想剛來日本的第一年的櫻花初開，美好回憶湧上心頭，不禁感嘆時光飛逝。

每年櫻花綻放的四月，是日本新生入學式、新社員就職的季節，人生新的一頁，因此櫻花意味著希望的形象。而櫻花短暫美麗的身影，總是讓人嘆息。

彷彿一整年的等待盼望，就為了這春浪漫的刹那永恆。

櫻花從盛開到凋謝的短短近十日花期，如同象徵生命短暫、活在當下的櫻花精神。

右頁左上：第一位獲得芥川賞的旅日中國女作家楊逸
右頁右上：早大奉仕園，離早稻田町不遠的歷史建築物

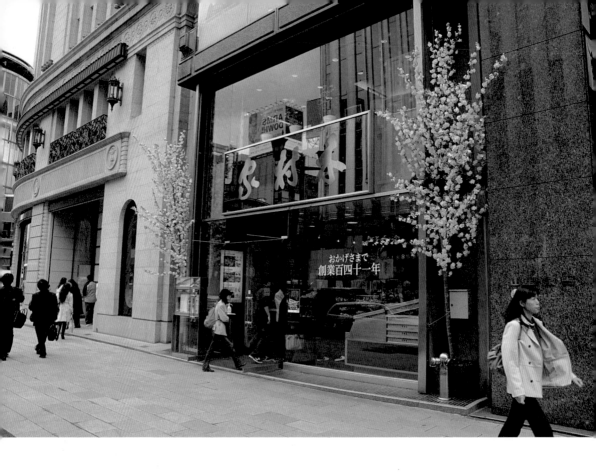

日本氣候四季分明，春天賞櫻品嘗和果子、夏天參加祭典看煙火、秋天紅葉紀行、冬天玩雪祭、迎新年，各個節令熱鬧繽紛。而這些季節活動背後，更是有著龐大商機。

其中櫻花前線，從一月中旬沖繩開始，由南到北、一路盛開到五月下旬的北海道。百貨店家無不絞盡腦汁，在櫻花季節推出各種櫻花商品，琳琅滿目，櫻花仙貝、花見便當、花見清酒、花見鯛魚燒、櫻葉大福、櫻餅、櫻花公車、櫻花湯碗，以櫻花命名的街道車站更是多不勝舉、文學家寫櫻詠詩、藝術家彩繪櫻姿倩影，就連神社也會推出春限定櫻花御守等等，視覺和味覺上，都能感受到春天的幸福。

銀座百年老店木村屋，每年也會特製櫻花湯給客人不僅包裝精美，
而且鹽漬櫻花瓣熱水沖泡之後，櫻花湯色澤非常美麗，正是取其幸
福吉利的涵意，日本民眾舉行結婚式的時候，也會飲用櫻花湯祝福
新人。

規劃東京賞櫻景點，除了走訪人山人海的一級賞櫻區如：千鳥之
淵、上野公園之外，其實，另有一些安靜悠閒的賞櫻私角落，也值
得細細體驗。下回造訪東京之際，不妨換個路線、來點新意，體會
不同於傳統觀光客的櫻花氣息。

把生活做成生意，大自然給了日本櫻花盛宴，日本則給我們上了一
堂櫻花經濟學。

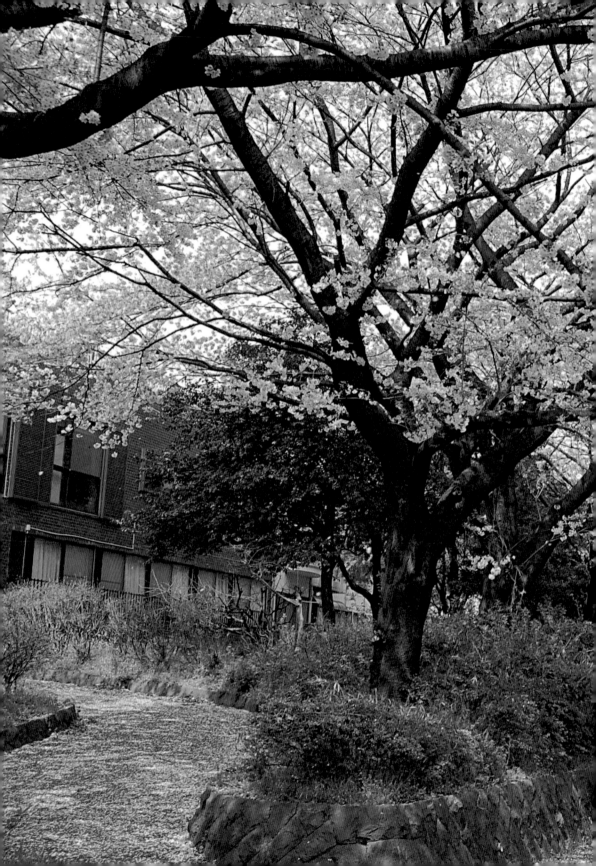

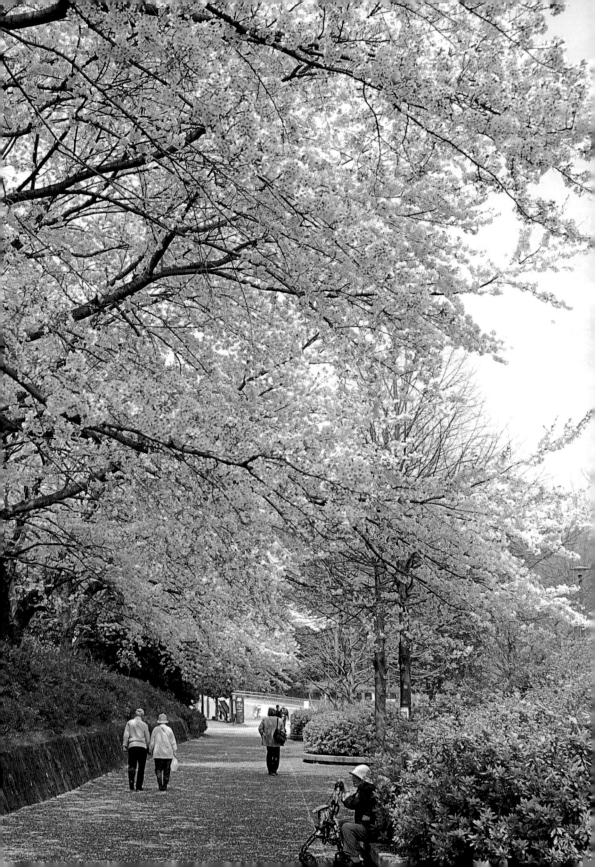

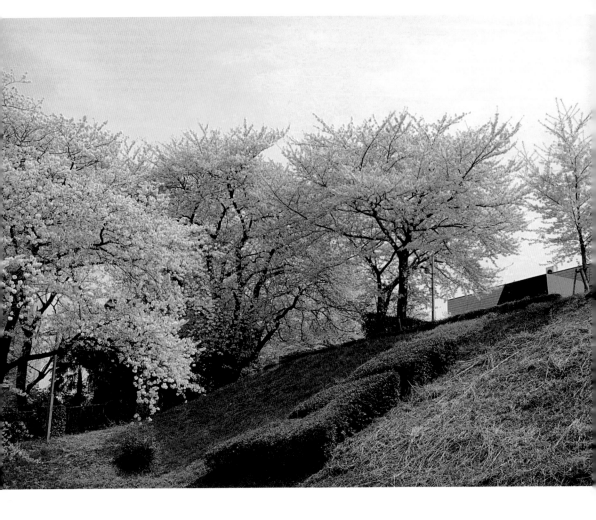

校園の櫻╳早大戶山公園

不必人擠人，來早大賞櫻，可以悠閒漫步校園。

時間有餘裕的話，建議搭乘叮叮叮的都電荒川線，從電車裡觀察有
趣庶民生活，下車後，沿著大隈講堂，經過早大正門，來到戶山校
區，這是早大文學院，櫻花盛開的戶山公園就在咫尺。

村上春樹當年就讀的早大戲劇系，就位在早大戶山校區。據說當年
他很少上課，熱中看電影，大學念了七年才畢業。而學生會館裡，
有一個「辜振甫紀念中庭」是早大的學生活動中心，同學在此討論聚
會、練琴作畫、唱唱跳跳，也挺有意思。

我喜歡在傍晚，來到戶山圖書館，挑一本喜歡的書，完全脫離平日研究學術主題，因為這裡有許多珍貴的東洋美術資料、文學劇本，一口氣讀完之後，精神大滿足。

早大校園有一種開放自由的氛圍，不同於傳統日本大學校園，人們常來此參觀，甚至借用學校場地聚會，早大學生也會經常參加各種社區活動。340 株櫻花盛開時節，來趟早大戶山花見之旅，享受難得的寧靜與自在。

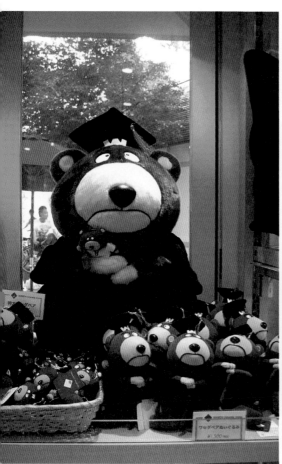

學食 CAFÉ ── UNIVERSITY SHOP & CAFE 125

位在大隈講堂旁的小木屋，有著整片落地窗，是早稻田大學創校125
周年的咖啡店，可以買到許多早大紀念品。早稻田大學為慶祝125
週年，邀請早大校友、漫畫家弘兼憲史（1970年法學院畢業）設計象
徵第二世紀的早稻田吉祥物──「早稻田熊」。其中早稻田熊手機吊
飾是早大校園紀念品中最受歡迎的禮物。

挑個喜歡角落坐下來，來一份燻鮭魚起司貝果，搭配早稻田特調咖
啡（早稻田ブレンド），傍晚呼喝三五好友來杯「早稻田啤酒」（早稻
田地ビール），回味一下往日春春時光。

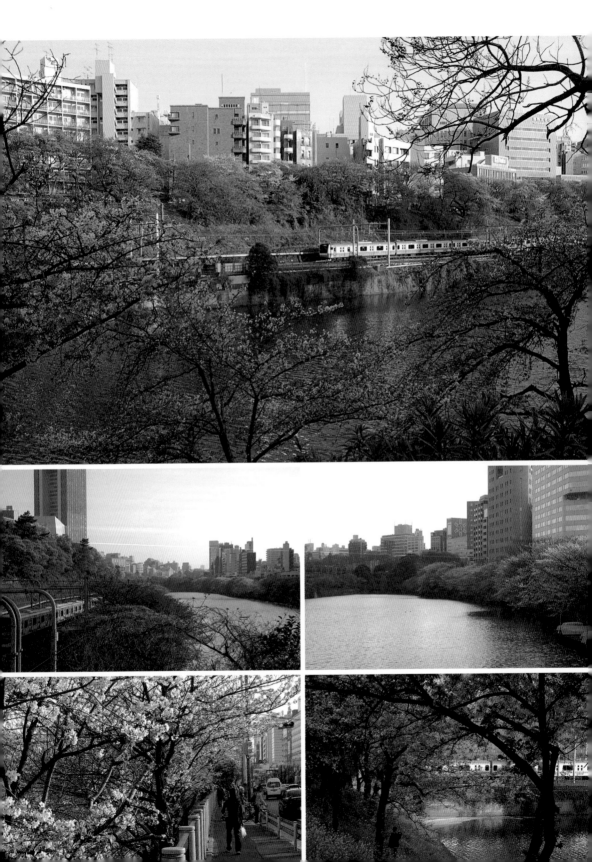

車窗の櫻╳外濠公園

從JR飯田橋到四谷之間大約2公里的外濠步道上，美麗粉嫩的春櫻綻放，這是個較少觀光客熟知的賞櫻私角落。

我和直子在四谷車站下了電車，從鐵路旁的土堤上往四谷方向走。……鮮綠色的櫻樹葉子迎風搖曳，閃閃爍爍地反射著陽光。光線已經是初夏的了。在星期天下午溫暖的陽光下，每個人看來都那麼幸福。

我和直子是在中央線偶然相遇的。

——村上春樹《挪威的森林》

村上迷也許記得在《挪威的森林》一書中提到渡邊和直子相遇的櫻花步道，書中描寫的場景就在這美不勝收的外濠公園。

傳説挪威的森林是一片讓人迷路的森林，而成長的過程，其實也是「追尋」過程。披頭四演唱的歌曲「挪威的森林」（Norwegian Wood），是直子愛聽的曲子。而我最愛漫步櫻吹雪步道之際，一邊聽著安迪威廉斯的老歌「Dear Heart」，一邊欣賞電車飛馳而過的櫻花雨。這首歌曲，導演彭文淳曾用在金城武的易利信手機廣告配樂，每一回打開iPod，點唱樂曲響起，非常動人。

位在鐵道旁的這個小公園，種植有400株吉野櫻，雖然櫻樹株數沒有新宿御苑或是上野公園多，不過，獨特的電車櫻花步道，將會是一趟難忘的恬靜風景。

花見 CAFÉ —— 河岸咖啡 CANAL CAFÉ

沿著外濠堤畔搭建的義大利咖啡「Canal Café」，因為景色浪漫，經常出現在許多日劇的場景中。從飯田橋出口旁的木梯而下，總長600公尺的水岸，是寸土寸金東京市區中難得的親水空間。

二宮和也主演的日劇《料亭小師傅》（原名：拜啓、父上樣），就曾在此取景，聞一聞風的味道，來一杯浪漫河岸拿鐵，夕陽下波光粼粼、仲夏夜寧靜美好、初春的櫻花飛舞，一邊享用義大利美食，一邊欣賞移動電車的櫻花風景。

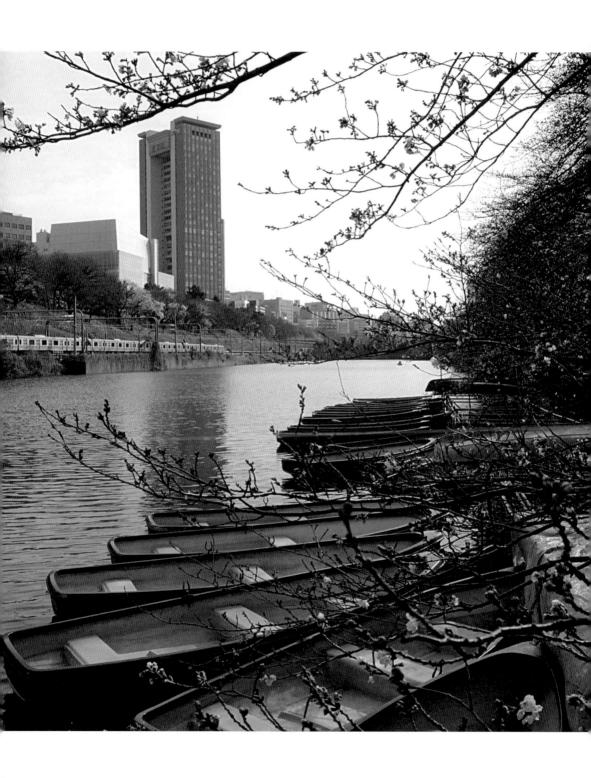

下町の櫻╳隅田公園

以墨堤之櫻聞名的隅田公園，位在隅田川兩岸，長達1公里的河堤，種植有超過10種類、650株櫻樹。從櫻橋上欣賞兩岸櫻花風景，天光雲影，片片粉紅花瓣，紛飛在陽光裡。情侶漫步河畔，藍天綠地下席地野餐，或是搭乘春季限定「花見船」，從河川中央眺望隅田川沿岸櫻花景色，賞心悅目。喜愛日本漫畫的讀者，還可以選擇Himiko（ヒミコ）水上巴士，這是漫畫家松本零士設計的銀河鐵道999太空船，來趟新奇科幻的隅田川之旅。

不過，因為隅田公園是觀光客聚集地區，春櫻怒放時節，必定擠滿大批賞櫻人群。還好河岸幅員廣大，建議讀者避開吾妻橋附近最多人潮的一級賞花區，免得被擠得水洩不通而興致大減，不妨沿著河岸散散步，欣賞一整片櫻花隧道相映成趣。

此外，最近到隅田公園參訪，最熱門話題就是遠眺正在興建中的觀光電波塔——東京天空樹（Tokyo Sky Tree）。2008年開始動工，由建築師安藤忠雄設計的新東京鐵塔，建設高度634公尺，預計2011年底完工。坐落在東京下町的墨田區，新舊並存、傳統與創新，東京天空樹的誕生，期許未來為東京注入嶄新生命力。

和倫敦的泰晤士河、巴黎的塞納河一樣，東京隅田川，城市人們在此休憩生活，船隻緩緩地穿梭著，靜靜地看盡江戶百年繁華歷史。

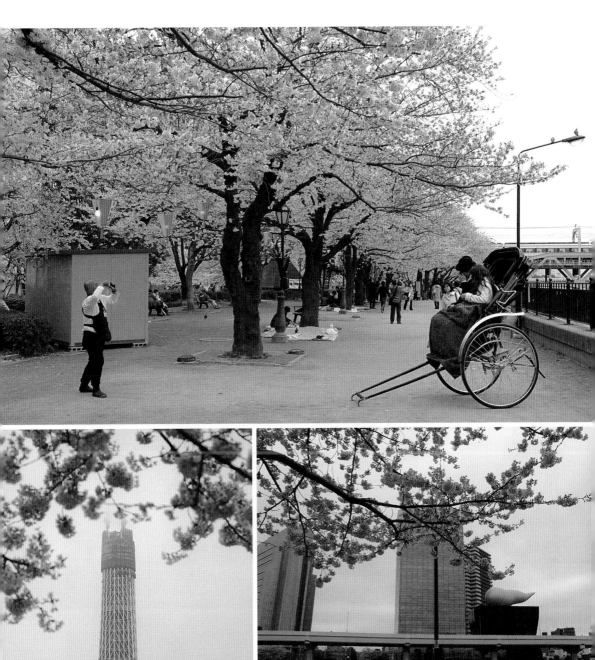

花見 CAFÉ ——CAFÉ MEURSAULT

隅田川邊靜靜的一棟三層水岸咖啡「Café Meursault」，店名的靈感來
自於卡繆的名作《異鄉人》（L'Etranger），這本書是存在主義代表作。
書中描寫發生在主角莫梭（Meursault）非常戲劇化的故事，不僅是諾
貝爾文學獎得獎小說，也是二十世紀法國文學經典。

雨極其安靜地下著，像是明白人生許多的無可奈何。我點了一杯維
也納咖啡搭配伯爵起司蛋糕。口感柔順細緻，不酸也不甜，黃昏時
分來臨，眺望水景的小陽台視野令人著迷。庶民雜處的東京下町一
隅，「莫梭咖啡」彷彿一個永遠的異鄉人，撫慰了無數孤獨靈魂。

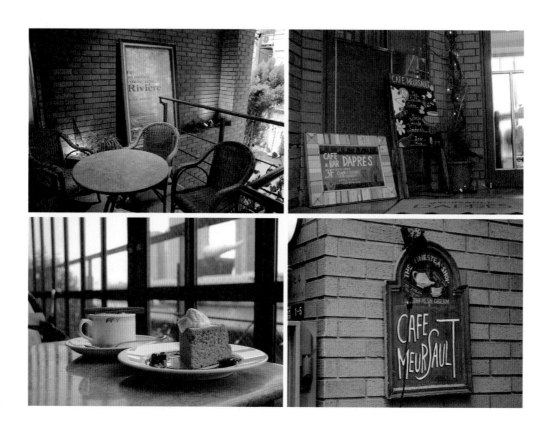

春天深呼吸

櫻坂の櫻╳ARK HILLS

陽光穿透百葉窗縫隙灑進屋內，甜甜的空氣，有一種前所未有的放鬆。

懶洋洋的早晨，漫步在Ark Hills，整個櫻坂只有我和我的影子，長約700公尺的櫻花樹道，種植了150株吉野櫻，踏著輕快腳步，愉悅地漫步在這櫻花走廊。

不同於盛名賞櫻景點的擁擠人潮，Ark Hills清幽閒靜的櫻坂、擁有濃濃異國風情的西班牙坂，是東京賞櫻新名所。位在六本木一丁目的Ark Hills，附近大使館林立，地鐵月台的藝術海報以「國際盛宴」舉辦Party歡樂氛圍呈現。美國大使館、西班牙大使館、瑞典大使館等等，都在這個地區，因此也有「使館區」之稱。

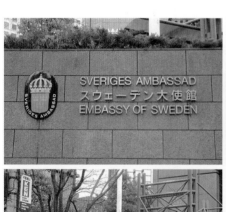

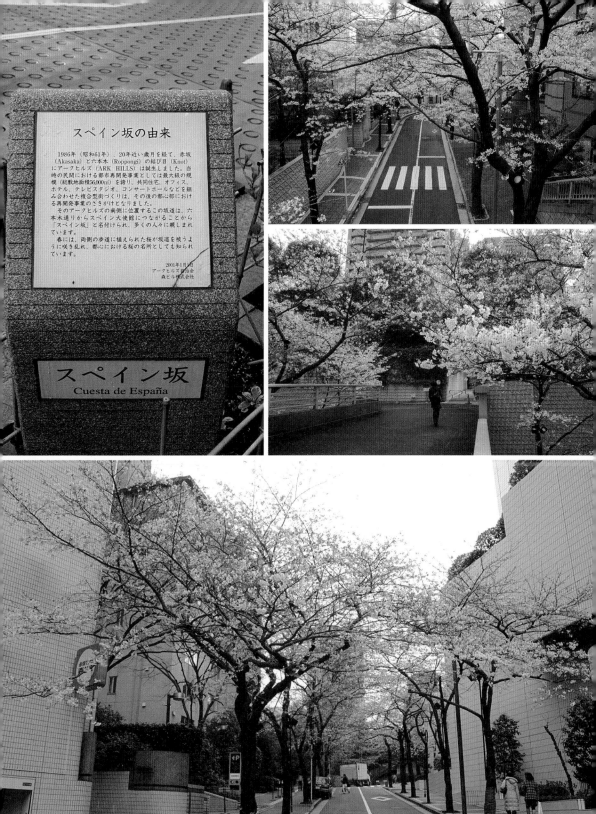

スペイン坂の由来

1986年（昭和61年）、20年近い歳月を経て、赤坂（Akasaka）と六本木（Roppongi）の結び目（Knot）にアークヒルズ（ARK HILLS）は誕生しました。当時の民間地域における都市再開発事業としては最大級の規模（総敷地面積56000㎡）を誇り、共同住宅、オフィス、ホテル、テレビスタジオ、コンサートホールなどを組み合わせた複合型街づくりは、その後の都心部における再開発事業のさきがけとなりました。

そのアークヒルズの南側に位置するこの坂道は、六本木通りからスペイン大使館につながることから「スペイン坂」と名付けられ、多くの人々に親しまれています。

春には、両側の歩道に植えられた桜が坂道を被うように咲き乱れ、都心における桜の名所としても知られています。

2001年1月1日
アークヒルズ自治会
森ビル株式会社

スペイン坂
Cuesta de España

由森集團（Mori Building）開發興建的 Ark Hills，是日本第一個智慧資訊大樓，擁有七個花園和櫻花步道，Ark 花園規劃完善的城市生態系統，為東京市中心帶來四季美景，園藝俱樂部也對外開放，可以自由參觀，並曾榮獲國際環境大獎「全球能源獎」，四季花園的指示標誌設計非常有創意，值得都市規劃人員參考。

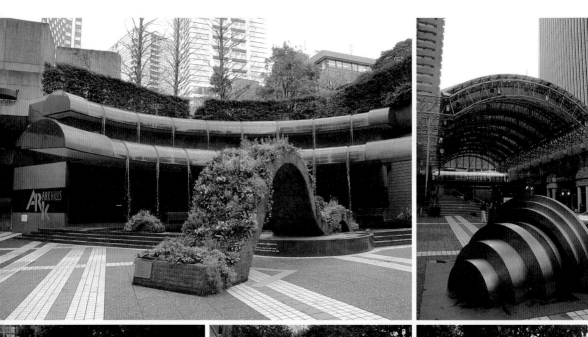

以「世界最美的聲音」為設計理念的三得利音樂廳（Suntory Hall）、
日本第一座專業古典音樂廳，也位在Ark Hills內。三得利音樂廳擁
有2006個座位的大表演廳，如葡萄園般梯型環繞舞台設計，讓美好
音符可以傳遞到舞台的每一個角落。已故指揮家卡拉揚曾盛讚其為
「音樂的寶石盒」。而日劇中《長假》男主角瀨名也期待有朝一日可
以在此演奏。

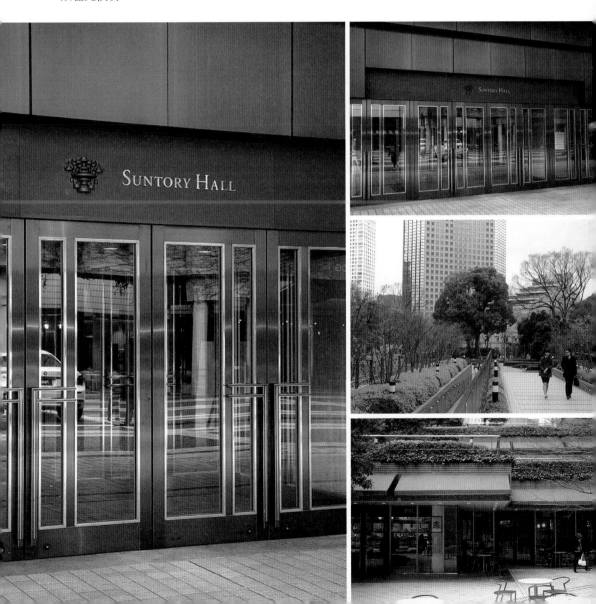

安藤の櫻╳海濱幕張さくら廣場

換個賞櫻心情，來到千葉縣的海濱幕張，建築師安藤忠雄設計的櫻
花廣場在這裡開園，這是松下電器的社有地。提出「與自然共生」的
安藤，在3萬平方公尺的廣場內，種植了505株染井吉野櫻，春天盛
開之際，一整片櫻花海，規則而密集綻放，非常壯麗。同時，因為
海濱幕張靠海，櫻花廣場特地種植防風林保護櫻樹。

一般而言，觀光客很少大老遠從東京前來松下電器的櫻花廣場賞
櫻，這個新景點，對於安藤迷而言，如果時間有餘裕，而又已經去
過其他東京賞櫻名所，也許可以來點不一樣的花見之旅。漫步在安
藤忠雄的公園設計，觀察安藤對大自然的溫柔想像；還可以順道逛
逛海濱幕張的三井Outlet，在綠意盎然的購物中心採買物超所值的
精品。不過，提醒讀者櫻花廣場與東京市區距離稍遠，車程大約需1
個小時。

春天深呼吸

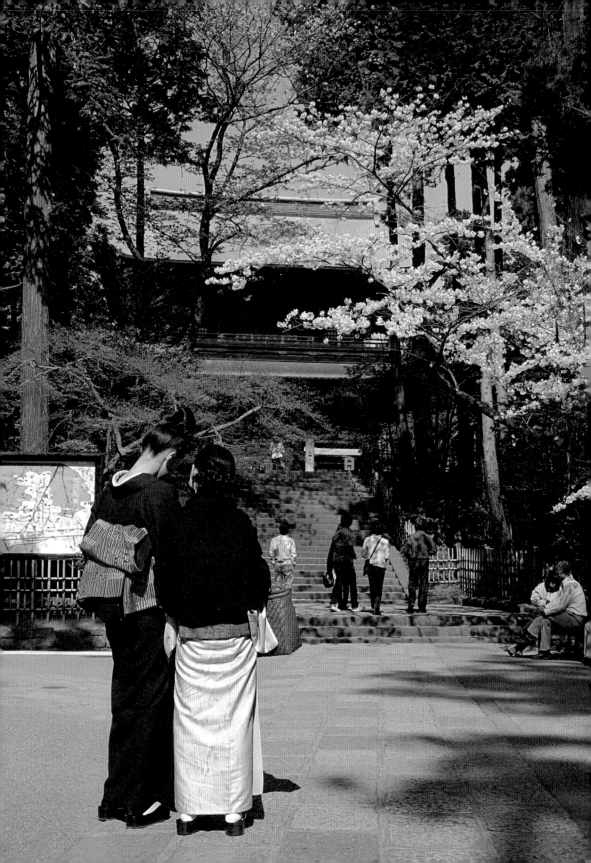

小津の櫻✕圓覺寺

避開擁擠鎌倉一級賞櫻區──鶴岡八幡宮，我們提早一站在「北鎌倉」下車，春天幸福的空氣，令人神清氣爽。每逢櫻花盛開時節，觀光客擠爆了若宮大路的櫻花參道。建議讀者，不妨換個路線，從北鎌倉往鎌倉走，不需要擠在八幡宮的人群中賞櫻。

位在北鎌倉的圓覺寺，相較於八幡宮，清幽安靜，巨大山門二樓奉祀著觀世音和羅漢，經常出現在夏目漱石、川端康成等文學家的筆下。這裡還可以發現傳說中小津安二郎的墓碑，只簡單地刻著一個「無」字。淡而有味，哀而不傷，花開花落，生死不過是人間一件事。

北鎌倉沿途有許多趣味雜貨小店，來一客鎌倉名物──紫芋霜淇淋、手燒仙貝，也是花見樂事是也。

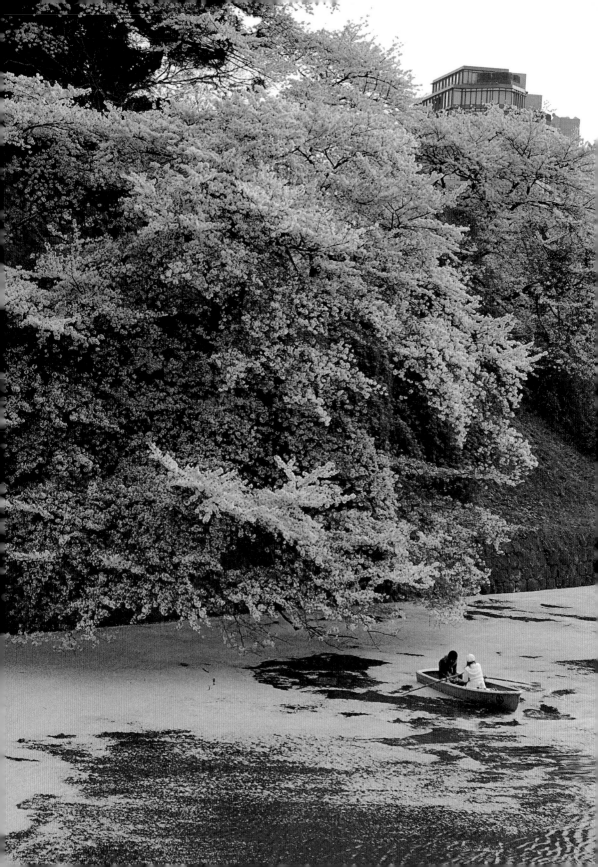

外濠公園 /
地址：東京都千代田區富士見 2 丁目
電話：03-3292-5530（千代田區觀光協會）
交通：JR飯田橋站、市ヶ谷站、四ツ谷站，步行 1 分。

河岸咖啡 CANAL CAFÉ /
地址：東京都新宿區神樂坂 1-9
電話：03-3260-8068
營業時間：平日 11:30-23:00，
週末例假日 11:30-21:30，休日：週一
交通：JR、地鐵飯田橋站，步行 2 分。

戶山公園 /
地址：東京都新宿區大久保 3-5-1
電話：03-3200-1702
交通：地下鐵東西線、
都電荒川線早稻田站，步行 10 分。

UNIVERSITY SHOP & CAFE 125 /
營業時間：Shop 9:00-18:00 / Café 8:30-19:30
電話：Shop 03-5291-7491 / Café 03-3208-7350

隅田公園 /
地址：東京都台東區淺草
電話：03-5246-1321（公園綠地課）
交通：地鐵銀座線、淺草線淺草站，步行 5 分。

CAFÉ MEURSAULT /
地址：東京都台東區雷門 2-1-5
電話：03-3843-8008
營業時間：平日 11:00-22:00，週末例假日 11:30-21:30
交通：地鐵銀座線淺草站，4 號出口，步行 3 分；
淺草線淺草站，A3 出口，步行 5 分。

ARK HILLS /
地址：東京都港區赤坂 1-12-32
電話：03-6406-6665
交通：地下鐵南北線六本木一丁目站，3 出口，步行 3 分；
銀座線溜池山王站，13 出口，步行 5 分。

海濱幕張さくら廣場 / panasonic.co.jp/sakura/
地址：千葉縣習志野市芝園 1-5
電話：047-454-8739
開園時間：3/1-10/31 10:00-17:30，11/1-2 月底 10:00-16:30
交通：JR京葉線海濱幕張站，步行 30 分；計程車 10 分。

圓覺寺 / www.engakuji.or.jp
地址：神奈川縣鎌倉市山ノ內 409
電話：046-722-0478
開園時間：4-10 月 8:00-17:00，11-3 月 8:00-16:00
門票：大人 300 日圓，兒童 100 日圓
交通：JR橫須賀線北鎌倉站，步行 1 分。

延伸閱讀

緩慢生活趣
——美瑛四季風情畫

一個北海道丘陵，距離東京大約一千公里左右吧。

戀戀北海道的朋友Peggy描述過她的《美瑛病》初期症狀——
「在日本一年八個月之內，已是第五次造訪美瑛。」
「啊？第五次！」

在iPhone凝視Peggy在零下八度的美瑛，記錄白雪覆蓋微斜白楊樹，我覺得彷彿可以一直看著、看著，時光就這麼嘎然靜止，佇立Canon G9鏡頭中。

這棵白楊樹，有個很有詩意的名字——「哲學之木」。

一大片波緩起伏的草原，孤伶伶地佇立著一株微斜的白楊樹，彷彿在歪著頭沈思問題一樣，所以得名。

初秋午后，大自然收穫的季節，清澄透明的天空，再一次來到美瑛——慢慢遊。

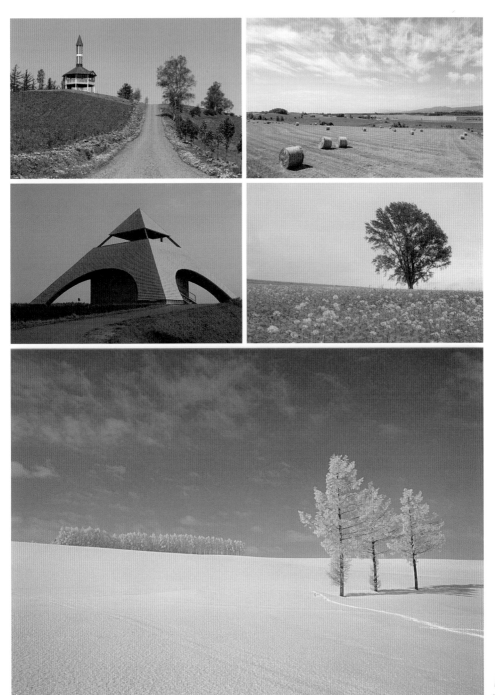

搭乘富良野・美瑛ノロッコ號一下車，浪漫的歐風小石屋，使用美瑛町石山特產的軟石，以「石造車站」大受歡迎，是北海道超人氣的觀光車站，也曾經出現在山口百惠的經典廣告影片中。

在可愛的美瑛車站，你會發現單純的小快樂，亮亮地，遇見栩栩如生的夢中記憶。

1971年旅行攝影師前田真三（まえだ.しんぞう），被偶然經過的美瑛小山丘上的自然美景深深打動，在那之後16年間，一再造訪北海道，最後在美瑛定居，他用影像記錄如詩如畫的田園之丘美瑛，後來，這些照片大量出現在電視廣告、風景明信片中，因此，美瑛景色才開始被全國民眾發現。

這個小故事，正如加州優勝美地國家公園（Yosemite）的壯麗風光與磅礴氣勢，也由於13歲離開學校自學的當代攝影大師安瑟・亞當斯（Ansel Adams）拍攝的黑白系列作品，深深淺淺、濃濃淡淡，終年絡繹不絕地吸引全球遊客拜訪優勝美地。

風緩緩吹著、嫩綠青草地、白色鈴蘭花，像是搖曳在微風中的一串小風鈴。

騎著單車，我和栗原來到一排白樺木步道，綠意盎然，這裡是前田真三的拓真館，由舊千代田小學校改建，收藏了他生前將近100幅溫柔動人的四季風景攝影。

從無人的美馬牛車站散散步，前田真三鐘愛的美馬牛小學校就在眼前，這是一座有鐘塔的美瑛町小學，我們開心品嚐著四季之丘的薰衣草冰淇淋，坐在草地上，靜靜地看著遠方，簡簡單單，越看越有味道，越看越讓人流連忘返。

尤其，薰衣草的花香交織著十勝牛奶的鮮濃，用舌尖舔了一口，花香的味道瞬間由舌間擴散開來，美瑛的姿味，浪漫迷人。

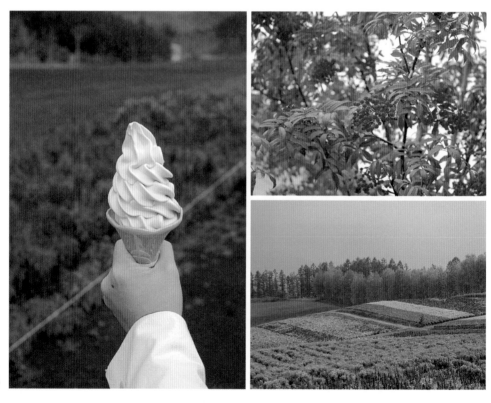

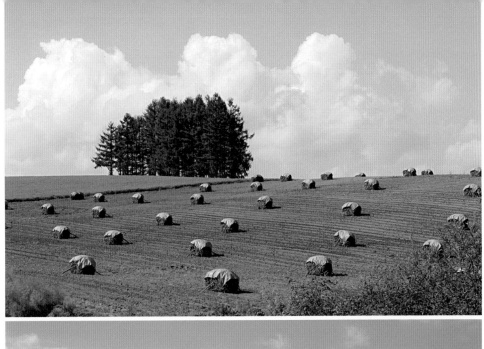

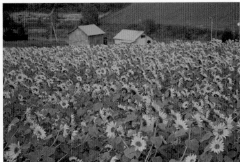

美瑛本通的商店建築，也很有意思。

南北長約有1.1km的本通商店街，從平成元年開始規劃整理，14年時間完成。各商店依照建築協定，三角形屋頂代表大雪山公園最高峰十勝岳形狀，地基使用美瑛軟石，外牆上還用西曆標示著著該建築完成的年份，彷彿是門牌號碼一樣，而歐式的招牌，就像是宮崎駿卡通《魔女宅急便》。

同時，電線桿埋設在地下，可以加寬車道及人行道，還有特地設置「流雪溝」，既使在冬天也能容易行走。

美瑛，稜線層次分明、四季繽紛，紫色薰衣草、純白的馬鈴薯花田、金黃向日葵熱情綻放，從春天到秋天，每個季節都將美瑛大地灑滿各種色彩，宛如拼布之丘，在起伏的遼闊丘陵形成一塊塊鮮豔未使用的調色盤。

這次來美瑛，看看秋天的麥浪和牧草捲，如波浪般起伏的田園，一

捆一捆的牧草被繫成一團團的，遠遠望去像是巧克力捲。有的堆成
方形，有的則捲成圓筒形，平放在美瑛的丘陵大地上，彷彿一幅綺
麗的歐洲田園畫布。

騎著單車，踏著落日餘暉，躺在「親子之木」的草地上休息一會兒，
這三棵柏木緊緊靠近，不論是冬天的風雪、或者夏天的雷雨之下毫
不畏懼，堅定佇立於北瑛之丘，遠眺有如爸爸媽媽帶著一個小朋
友，二棵大柏木和中間一棵小柏木，相互依偎著，當地人就將之名
為「親子之木」。

說說小故事，看看幾株樹，歐洲童話風景畫般的這個小鎮，讓忙茫
盲的現代人，在緩慢的凝視、自然的節奏中，卸下煩憂喧囂，靜靜
享受簡單的滋味。

美瑛的故事行銷，可以讓我們好好想一想：自己家鄉有沒有讓人感
動的元素？

美瑛町觀光協會 / www.biei-hokkaido.jp
交通：JR旭川站搭乘富良野線美瑛站
地址：北海道上川郡美瑛町本町1丁目2番14

CHAPTER 2
城市保鮮力

白是一種歸零，一種清掃，一種容器。

——設計師 原研哉——

東京 新發現
──愛麗絲鐵道探險

走出表參道車站，一大群東京 OL、少女、主婦⋯⋯人手一支手機，閃光燈此起彼落地閃個不停，尖叫地搶拍牆上的新海報，仔細一瞧站務人員才剛剛貼上而已，卻已經引起大批粉絲瘋狂騷動。

猜猜看是誰的魅力？原來是日本傑尼斯超人氣偶像團體「嵐 ARASHI」富士電視台新日劇《最後的約定》(最後の約束)上檔宣傳廣告。這部日劇是嵐成立十年再度五人合體一起合作的新日劇，當然讓 ARASHI 粉絲引頸期盼，而且還特別選在新春特別節目強檔放送。

櫻井翔、二宮和也、大野智、松本潤、相葉雅紀五個男主角超搶鏡的半裸巨幅海報，攻陷了整個表參道車站、車站每一個樑柱，雖然綁著繩子、貼著膠帶，仍然不減迷人的帥氣模樣。

引領東京時尚的原宿表參道，是日本潮流發信的情報雷達。只要一段時間再度造訪表參道，總是會有許多新鮮事正在發生、話題新店等你來探險，尤其對於學設計的讀者，更可以有許多激發靈感的驚喜，讓點子源源不絕。

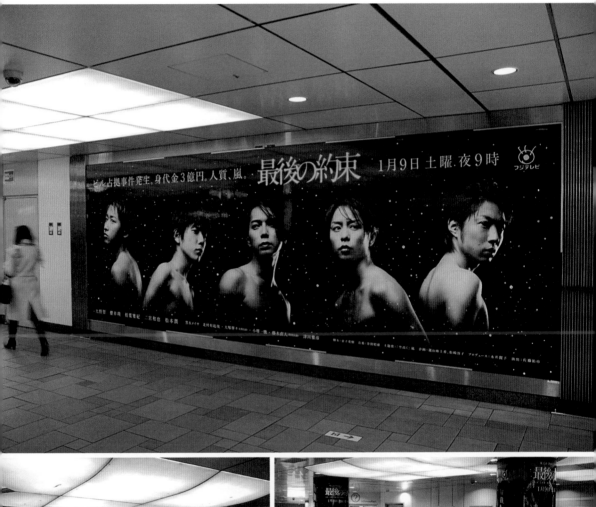

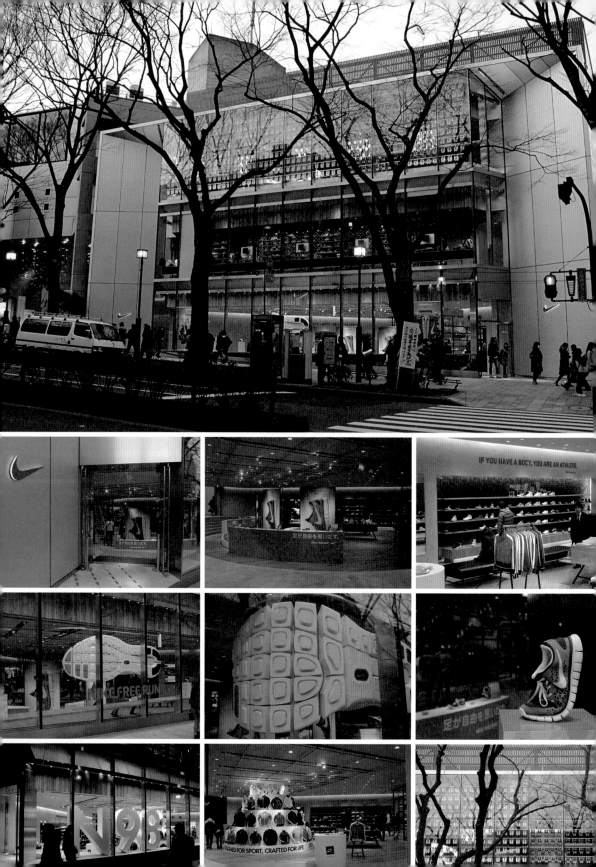

NIKE 表參道旗艦店 ✕ 片山正通 —— 運動時尚遊樂場

最近表參道又有許多有趣的新店開張，其中Nike旗艦店在原宿鬧熱滾滾開幕，盛大造勢活動，規模前所未有，由Nike贊助的十一位日本運動員一起共襄盛舉。松坂大輔、野茂英雄、小栗旬、長谷川理惠……等名人也應邀出席慶祝酒會，同時親手設計Nike id Studio第一號寄贈鞋紀念，Nike並將輪流展示11位名人設計的限量球鞋，Nike原宿旗艦店絕對是表參道必訪潮店之一。

走進這棟三層樓的Niketown，一樓的這句文案很有意思，「If you have a body，you are an athlete.」，一語道盡Nike主張的運動精神。原宿旗艦店特別邀請Wonderwall的負責人——日本建築空間大師片山正通精心設計，Wonderwall設計的作品總是顛覆傳統路線，如：UNIQLO巴黎旗艦店、Bape、Godiva Chocoiste、Beams……等等。他的設計風格創新獨特，尤其擅長零售店鋪設計，每次出手，都令人耳目一新。

片山在接受專訪時提到Nike旗艦店的設計理念：「我想創造出一個好玩遊樂場，或者說是一個大玩具。這個旗艦店不只是一個鞋店而已，它要讓顧客體驗Nike品牌精神，巧妙結合運動與時尚中有趣的元素，讓人一走進來就喜歡上這裡，像個小孩子一樣開心。」以體驗為概念，融合東京街頭流行文化，每一個細節，都有片山讓人讚嘆的巧妙趣味，打造出一個近三百坪的時尚運動空間。

放眼這棟三層Niketown，整片落地窗設計、木造手感溫度，自在輕鬆的店頭陳列，非常亮眼。一樓是running慢跑鞋及訓練鞋展區、二樓是Sportswear及Nike Sportswear Collection，三樓則是繼英國倫敦之後，全球第一間Nike Boot Room，陳列了一系列足球相關產品，還可以訂製專屬球衣，印上自己喜愛的背號及姓名。

 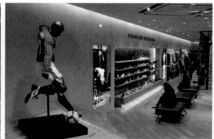

整個Niketown的大創意，就在一樓至二樓的樓梯間，這裡掛滿了超過500雙Air Force 1、Dunk白色胚鞋，以「Footwear Wall」懸掛式鞋牆設計，視覺效果非常震撼；二樓的收銀台牆面上有一個以鞋身拼貼的巧思，也是創意設計的另一個驚歎號。

同時，Nike原宿旗艦店以創新銷售方式，不同於傳統運動用品店的營業內容。在二樓設有「Nike id Studio」，顧客可以使用現場提供的電腦軟體，親手設計訂做自己喜愛的鞋款，並有專業設計顧問，針對顧客需求，提供客製化服務，讓消費者展現自我、揮灑創意，依照個人喜好搭配鞋款配色與風格。對於需要特別服務的顧客，還規劃有隱祕私人包廂的舒適個人空間設計。

此外，走簡約風格的NSW Collection經典產品AW77 Hoodies連帽衫，一直深受Nike迷喜愛。AW77系列名稱是西部田徑協會（Athletics West）與1977年的簡稱。店內二樓推出「Nike AW 77 id刺繡服務」，提供顧客在AW77的衣服左胸、背面上部及背面下部，繡上十個文字，也很新鮮。

尤其，開店當天特別推出原宿旗艦店限定配色、亮皮藍及金屬銀兩種Air Jordan限量鞋款，果然讓開幕期間的表參道萬頭攢動。驚奇趣味體驗、絡繹不絕人潮，Nike旗艦店是原宿潮流的新地標。

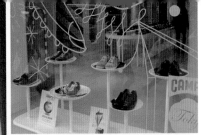
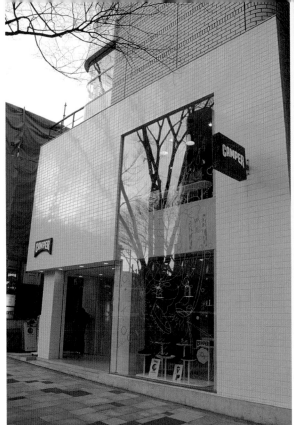

CAMPER ✕ JAIME HAYON 西班牙夢想小店

繼續沿著表參道往前走，西班牙藝術家、也是當紅室內設計師Jaime Hayon設計的Camper表參道東京旗艦店，去年剛剛搬到這個2層可愛純白建築。設計理念是邀請人們造訪奇幻夢想世界，西班牙式天馬行空的獨特設計，門口迎賓糖果拐杖手把，讓人很想帶回家。

Jaime Hayon曾被Wallpaper雜誌評選為全球最具創意設計師之一，這次為Camper操刀的空間，彷彿一個發現之旅，值得前來感受視覺透明度、純白感性、Camper溫暖熱情的品牌精神。設計鬼才Jaime Hayon同時也為Camper設計了一系列「五彩純色」新鞋款，黑、藍、綠、紅、白5種顏色，亮眼絢麗。Hayon的靈感來自女性踢踏舞鞋的優雅。純皮質感、亞麻內襯、延續天然材質，洋溢著Camper地中海風情，為男鞋注入鮮活生命力。

KITSON STUDIO 旗艦店新鮮開幕

原宿另外一個新鮮事，來自美國洛杉磯的Kitson LA 流行時尚名店，繼新宿LUMINE第一家店之後，最近在表參道Laforet 開設旗艦店「Kitson Studio」，邀請了木下優樹菜擔任嘉賓，開幕期間大排長龍，吸引大批東京美眉來店購物。

Kitson LA有許多好萊塢明星和名人最愛的商品，像是維多利亞、希爾頓姊妹、琳賽蘿涵、妮可李奇……都是Kitson愛用者。開幕之前，日本流行時尚雜誌幾乎都瘋狂報導Kitson即將登陸東京。Kitson有來自世界各地流行的包包、飾品、T恤、鞋子，其中，最受歡迎的是亮片包。

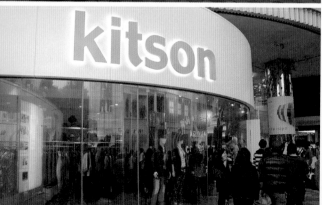

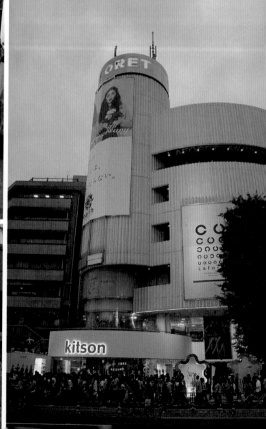

EGGS'N THINGS 夏威夷鬆餅 海外初出店

在表參道逛累了，這裡有來自世界各地美食歡迎旅人享用。來自夏
威夷人氣鬆餅店「Eggs'n things」，標榜 All day breakfast、可麗餅、美味
蛋捲，是東京初上陸海外第一家分店，選一個舒適露天座位，休息
一下，品嘗道地夏威夷式早午餐。

我則喜歡點一份淋上荷蘭醬的班乃迪克蛋（Egg Benedict）、甜而不
膩的香蕉鬆餅，屬於彼得潘，也屬於想要回到美國求學時青春記憶
的我們；那年暑假，和同學到夏威夷旅行。在清晨或是黃昏時分，
沿著Wakiki海岸愜意漫步，尤其夕陽西下、爐火熊熊燃起，音樂揚
起，三五好友坐在沙灘上，凝視海平面璀璨夕陽，那些美好時光，
總是稍縱即逝，且讓我舉杯敬向遙遠的夏日記憶。

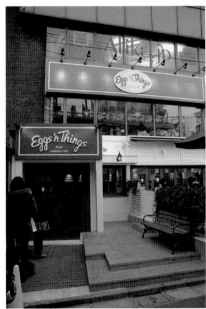

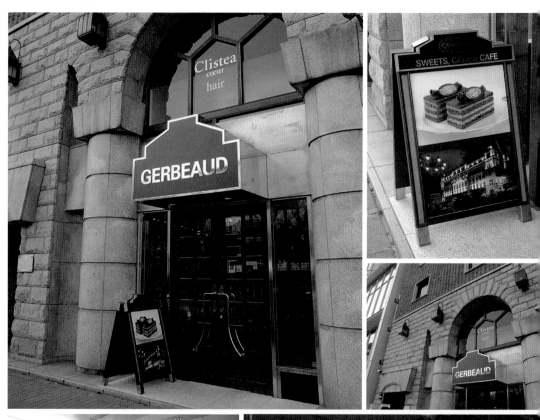

74

匈牙利 GERBEAUD 咖啡館 華麗新登場

或者散散步，晃到表參道與青山通附近，來自匈牙利布達佩斯的皇室甜點午茶「Gerbeaud咖啡館」，是近來東京的話題新開店。創業於1858年，超過150年歷史，本店位在匈牙利Vorosmarty廣場附近，據說是奧匈帝國王后伊莉莎白及文人雅士的最愛。洛可可建築風格、水晶吊燈、絲緞簾幕、桃木家具及古典裝潢，華麗地訴說著一個半世紀的前塵往事。

ECHIKA 表參道 愛麗絲地鐵探險

東京地下鐵的宣傳手法很活潑，同時擅長運用媒體行銷。在地鐵表參道站的複合性地下商場「Echika表參道」，是一個與車站共構的購物空間。目標客層以20-40歲女性為主。

商店設計靈感來自《愛麗絲夢遊仙境》的小兔兔，因為會說話的小白兔而闖入多姿多采的地下世界。東京地鐵的Echikaちゃん，就如同旅客的導覽員，親切提供快樂舒適的各種服務。東京地鐵以「車站文藝復興」為思考，結合了「駅」（eki）與「地下」（chika）兩個字，而創造新概念—「Echika」，提供「Excellent」、「Exciting」的新鮮體驗。

餐廳設計以法國Marché De Metro（巴黎市場）為創意概念，設計師將食物料理以開放廚房的方式呈現烹調手法，輕食沙拉、法國麵包、可頌甜點、品茗葡萄酒的小酒吧，讓忙碌東京人停下腳步，感受濃濃的巴黎情調。

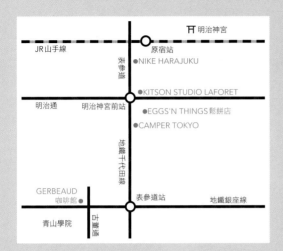

NIKE HARAJUKU /

nike.jp/nikeharajuku

地址：東京都渋谷區神宮前 1-13-12

電話：03-6438-9203

營業時間：11:00-20:00

交通：JR山手線原宿站，步行10分；

副都心線、千代田線明治神宮前站，5號出口，步行3分。

CAMPER TOKYO /

地址：東京都渋谷區神宮前 4-30-4

電話：03-6440-9922

營業時間：11:00-20:00

交通：JR山手線原宿站，步行10分；

副都心線、千代田線明治神宮前站，5號出口，步行3分。

KITSON STUDIO LAFORET /

地址：東京都渋谷區神宮前 1-11-6

電話：03-5474-3828

營業時間：11:00-20:00

交通：JR山手線原宿站，步行8分；

副都心線、千代田線明治神宮前站，5號出口，步行3分。

EGGS'N THINGS 鬆餅店 /

www.eggsnthingsjapan.com

地址：東京都渋谷區神宮前 4-30-2

電話：03-5775-5735

營業時間：09:00-22:30

交通：JR山手線原宿站，步行10分；

副都心線、千代田線明治神宮前站，5號出口，步行3分。

匈牙利 GERBEAUD 咖啡館 / www.gerbeaud.jp

地址：東京都渋谷區神宮前 5-51-6

電話：03-3499-0099

營業時間：11:00-20:00（週二、三、四、日），

11:00-21:00（週五、六），12:00-19:00（週一）

交通：地鐵表參道站，B2出口，步行8分。

ECHIKA 表參道 / www.tokyometro.jp/echika/

東京都港區北青山 3-6-12

電話 03-3401-2554

ESOLA 池袋 / www.esola-ikebukuro.com

東京都豐島區西池袋 1-12-1

電話 03-5952-0333

延伸閱讀

銀座 向東走
——古典與浪漫二重奏

仲夏午后，喝著冰涼薰衣草茶，在流淌著 Stan Getz 爵士樂聲的小沙發，邊讀著村上春樹的《如果我們的語言是威士忌》，彷彿在炎炎夏日找到清涼。

「如果我們的語言是威士忌，當然，應該就不必這麼辛苦了。我只要默默伸出酒杯，你接下來靜靜送進喉嚨裡，事情就完成了。非常簡單，非常親密，也非常正確。」

相對於村上其他赫赫有名的暢銷書，《如果我們的語言是威士忌》是比較安靜的。這本書是村上和妻子村上陽子、也是他的大學同學一起完成的作品集。村上文字搭配陽子作品，這是一本難得一見村上春樹為文，村上陽子攝影的主題旅行寫作，對村上迷而言，也許是挺新鮮的閱讀滋味。

村上寫書、陽子拍照，聽起來多麼浪漫的組合。這本書是村上夫婦去蘇格蘭高地的旅遊小品。背景是威士忌的家鄉——蘇格蘭艾雷島與愛爾蘭。他們一起享受單一麥芽威士忌的芳醇濃烈、拜訪對我們而言陌生的地球另一端。

讀著讀著，我停下來休息一下，抬頭看看窗外一道彩虹正掛在天空，好大，好亮、清清爽爽的一道圓弧線，這是我今天的小確幸。在東京生活學習，常常有許多微小卻不需花大錢的開心事。

例如：有一回走訪東銀座，捨棄熱鬧的銀座大通，避開銀座四丁目
觀光客聚集的擁擠人潮，從銀座向東走，發現許多可愛好玩店家，
在午后的晴海大通。

這天在電通テック的祝橋公園賞櫻，走著走著，「築地銀だこ」銀座
本店，竟然就在昭和通附近。春天限定櫻鯛魚燒，搭配冰抹茶，當
然是今天東銀座散步定番。

滿足的品嘗完畢「至福の春爛漫」之後，走到書店拿起這期《an an》
雜誌，細細讀著村上春樹專欄，今年3月剛剛復活的隨筆──《村上
ラヂオ》（村上收音機）。

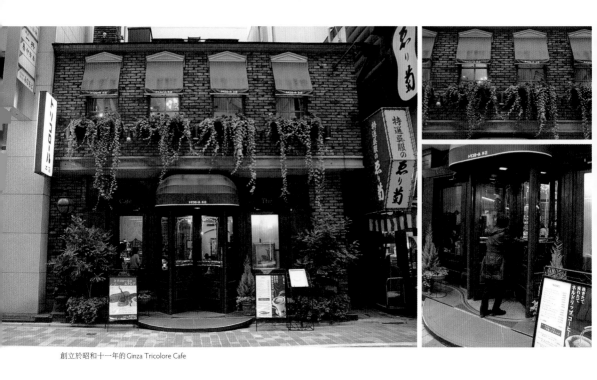

創立於昭和十一年的 Ginza Tricolore Cafe

每次朋友來訪，亮晶晶的銀座總是我的推薦之一。銀座就像是東京的時尚溫度計，銀座大通走走看看，隨風搖曳的柳通、繽紛璀璨的櫥窗設計，總是讓人目不暇給。每年五月還會舉辦「銀座柳祭」，贈送柳苗、素描會活動。

多年以前，富士電視台製作一個精緻節目──《華滋華斯的庭園》，主持人與享樂生活玩家松山猛，悠閒地品味東京生活，是我會固定收看的精緻節目。

「要培育真正的男人，不管哪一個時代，都要在一個現代化而且有一點頹廢的城鎮裡。文明開化以來，銀座便扮演了這樣的角色，培育了無數真正的男人。」

──《華滋華斯的冒險》銀座的西餐

當時從法國回來的西洋畫家松山省三，在銀座開了一家咖啡館，黑田青輝、森鷗外、永井荷風、小山內薰、北原白秋、谷崎潤一郎等人經常出入其中，漸漸形成一種如英國浪漫詩人華滋華斯

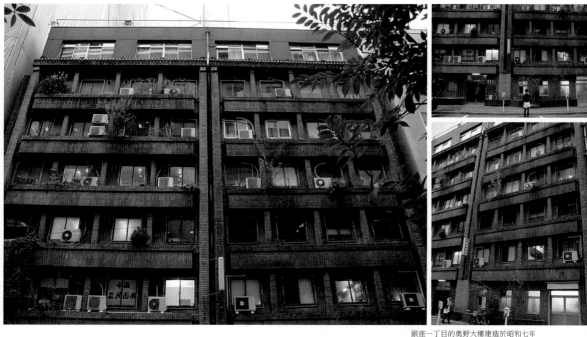

銀座一丁目的奧野大樓建造於昭和七年

（Wordsworth）文化沙龍的味道。

造訪銀座，除了逛爭奇鬥豔的名牌旗艦店之外，不妨來趟昭和懷舊
散步。創立於昭和11年（1936年）的「Ginza Tricolore Café」，烤好的
蘋果派，酸甜滋味搭上淡淡肉桂香氣，酥脆可口。或者，晃到銀座
一丁目的奧野大樓，昭和七年完成的這棟建築物，是東京市區保存
完整的昭和公寓，目前則有建築師事務所以及畫廊進駐，是許多攝
影師喜愛取景的地點。

我和久子停下腳步，看著一幅羅多倫咖啡的新廣告，文案滿有意思
的。標題寫著：

「がんばる人のがんばらない時間。」
「がんばらない時間は、次のがんばる時間のためにある。」

努力的人，不努力的時間。
現在暫時休息的時間，是為了接下來的努力而準備。

勤奮工作的日本上班族，想要喝一杯咖啡的時間，有時候是很奢侈的。

在「茶・銀座」倒是可以喝一杯道地日本煎茶。

隱身在銀座的摩登日本茶室，「茶・銀座」是三層樓現代建築，本店位在築地的八十年老店。現代和風空間，一樓是點茶區及茶具販賣展售櫃台，客人則根據品茗的茶是煎茶或是抹茶，而決定享用的樓別。

若點煎茶則上二樓，點抹茶則上三樓。茶室陳設流露著現代禪意；從一樓拾級而上三樓，茶道師會送上座敷給客人。在茶室盡處的茶桌，靠著木杓的壺上微冒著煙霧，茶師專注的神情，誠心敬意為客人奉茶。日本茶道，原稱為「茶の湯」。現代茶道分為「抹茶道」與「煎茶道」兩種，而茶道一詞是指較早發展的「抹茶道」。由主人準備茶與點心招待客人，依照一套完整儀式與步驟行事。

茶師泡抹茶的茶筅動作時快時慢，有時上提有時沈浸，時繞圈時而轉向又來回，隱約覺得是要將泡沫弄得細小，形狀又好。這其中學問，想必是深奧的吧。

正式茶道體驗如同一場心靈洗滌，首先會送上一碗少而苦的濃茶，同時遞上一道「紫曼石」和果子，微半透明的凍中包著紅豆粒。用完濃茶，茶師會送上第二碗量多的薄茶。在清幽空玄的寂靜空間，品茗順序為先濃苦再薄苦，苦甘交替，體會「和、敬、清、寂」的日本茶道意境。

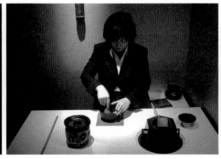

如果喜歡英式下午茶，那麼到 Lipton Tea House，可以享用正統英式 3層下午茶餐點，有 finger sandwich、各式各樣英國 scone。

我則是喜歡在悠閒下午，和好友來法國茶莊「Mariage Freres 銀座本店」品嘗一杯伯爵奶茶，搭配好吃的抹茶覆盆子水果派，看書、聊天，都愜意舒服。

創立於1954年，來自世界35個國家，500多種茶葉，有專業的店員可以諮詢。這裡的餐點與茶飲都是與法國巴黎一模一樣的，以各式各樣茶為配料設計的食譜。古典的茶葉罐優雅陳列在木架上，視覺上是一大享受。一樓有茶具區，地下室則是紅茶博物館。

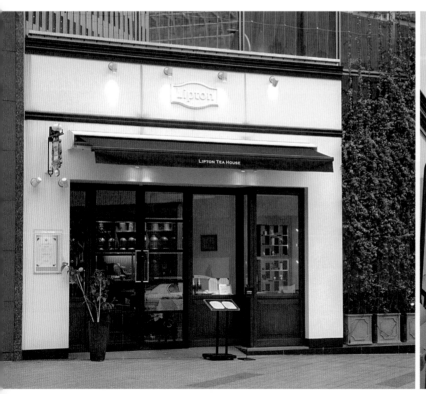

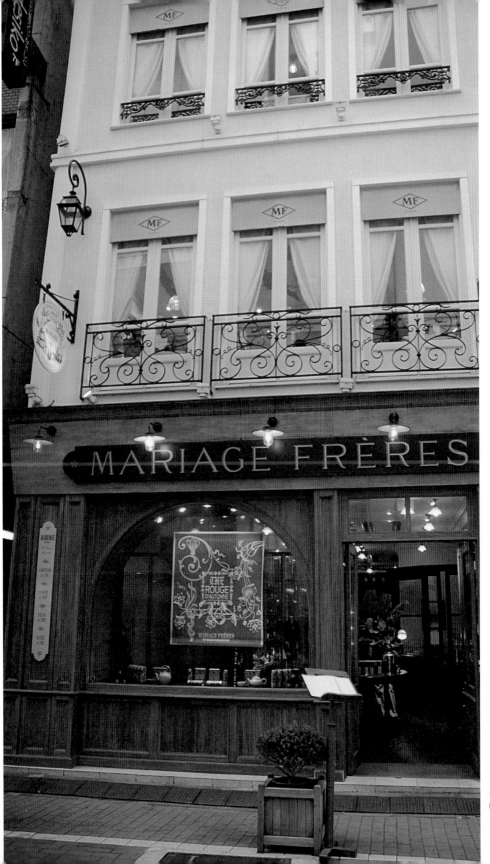

繼續向前走到五丁目，銀座鑽石地段上的新注目，則是為慶祝品牌
登陸日本25週年，「Häagen Dazs La Maison Ginza 旗艦店」閃亮開幕。
整片落地窗優雅透明的空間，四層樓華麗洗練的設計，是東京貴婦
新話題。

水晶燈、拋光石英磚、貼心服務員接待搭乘專屬電梯，有一種彷彿
來到精品旅館的錯覺。一樓有外帶區，最受歡迎的不是冰淇淋，而
是布丁。高雅精緻的用餐環境，可以在此消磨一下午，內用的餐點
選擇更是視覺和味覺的享受，Häagen Dazs 特別推出銀座旗艦店限定
的獨家口味：當牛奶冰淇淋遇上白玉（日本湯圓）搭配杏仁酒香甜桔
冷湯，有一種芬芳甘甜的和風滋味，冰淇淋融化在口中的瞬間，遇
見100%的幸福。

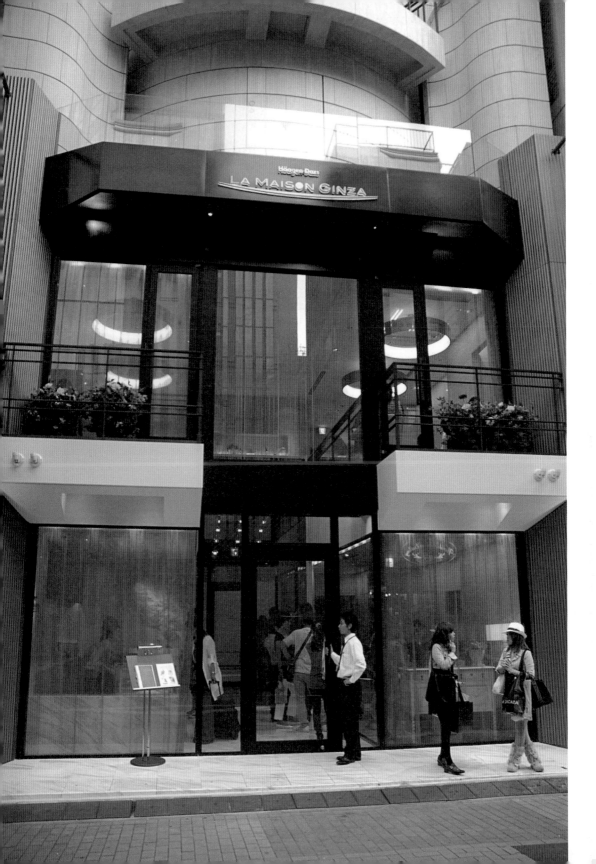

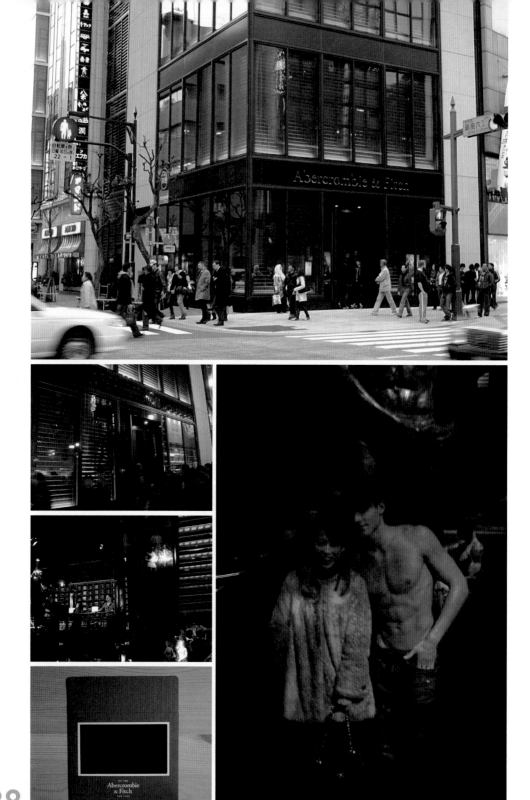

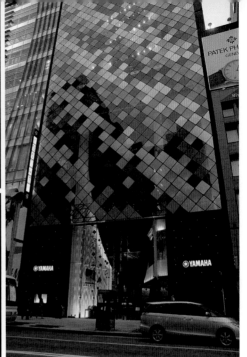

另外一個讓東京女性尖叫的猛男慾望城市，就是「Abercrombie &
Fitch銀座店」開張。 這是A&F亞洲第一家店，一樓入口處站著一排
陽光肌肉男性模特兒，紅方格條紋的襯衫敞開著，露出胸肌和腹肌
的線條。震耳欲聾的音樂、夜店風格設計，昏暗奢華的燈光下，一
大群東京熟女搶著和半裸男模特兒合照，俊男魅力果然是超吸睛，
每人一張即可拍大手筆行銷，真是話題十足。

將奢華燈光隱藏在樓梯內，踩著光的樓板向上盤旋，各層樓販賣的
都是美式休閒服飾，店員也隨著背景音樂忘我地扭動跳舞，而四處
噴灑的古龍水香味彌漫整棟樓內，大夥在黑漆漆的賣場裡，用嗅覺
索驥看不見的魅惑力。

最近，全新落成的另一個話題建築，則是經過三年改建的山葉樂器
（YAMAHA Music）銀座旗艦店，地下三層，地上12層的閃亮外牆以
玻璃金箔裝飾，展現晶瑩跳動的音符，下回造訪東京，別忘了來聆
聽傳統與創新，時尚與老店的銀座二重奏。

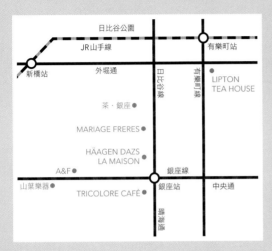

GINZA TRICOLORE CAFÉ /
www.tricolore.co.jp/ginza_tricolore/
地址：東京都中央區銀座 5-9-17
電話：03-3571-1811
營業時間：08:00-22:00

茶・銀座 /
www.uogashi-meicha.co.jp/shop_01.html
地址：東京都中央區銀座 5-5-6
電話：03-3571-1211
營業時間：11:00-19:00（茶室 11:00-18:00）

MARIAGE FRERES 銀座本店 /
www.mariagefreres.co.jp
地址：東京都中央區銀座 5-6-6
電話：03-3572-1854
營業時間：11:00-22:00

LIPTON TEA HOUSE GINZA /
www.liptonhouse.com/tearoom.html
地址：東京都中央區銀座 1-3-1
電話：03-5159-6066
營業時間：11:00-22:00

HÄAGEN DAZS LA MAISON GINZA 旗艦店 /
www.Häagen-dazs.co.jp/maison/
地址：東京都中央區銀座 5-7-17
電話：03-6253-7050
營業時間：11:00-22:00（星期日/假日 11:00-20:00）

ABERCROMBIE & FITCH 銀座店 /
www.abercrombie.com
地址：東京都中央區銀座 6-9-10
電話：03-3381-2848
營業時間：11:00-21:00

山葉樂器 YAMAHA Music /
www.yamahamusic.jp/shop/ginza
地址：東京都中央區銀座 7-9-14
電話 03-3572-3171
營業時間：10:45-19:00
休日：每月第二個週二

青山 隱建築
——隈研吾╳根津美術館

隨手帶了一本南伸坊（みなみ しんぼう）和糸井重里（いとい しげさと）兩個老頑童合寫的東京遊記——《黃昏》，來到南青山晃一晃，避開熱鬧擁擠的竹下通，穿過表參道交叉口，青山的榆家道，有著大隱隱於市的恬靜。

先去川久保玲的「Comme des Garçons」（宛若男孩）青山店晃一晃，獨創一格的前衛設計，將日本典雅內斂的傳統元素，重新解構創造。這個有著藍點玻璃屋，很有看頭，有時會有藝術展覽，或者青山店限定的獨家商品。

高齡67歲的川久保玲，畢業於慶應大學心理學系，嚴格説來，沒有任何設計背景，但卻在1981年巴黎時裝發表會以「經典的黑」震驚世人。2009年年初，為了紀念出道六十週年，與VOGUE聯名策劃一個新品牌「Black」。

另外，剛剛在表參道GYRE Building開張的「Comme des Garçons Trading Museum」則散發著川久保玲的個性與靈魂，她將博物館的神秘感與時尚有機結合，「Comme des Garçons」最新系列就陳列在從「Victoria & Albert Museum」運送來的八個博物館櫥窗裡。

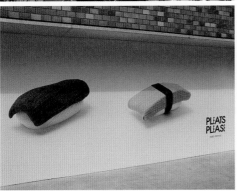

PLEATS
PLEASE

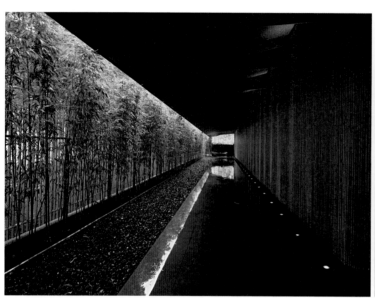

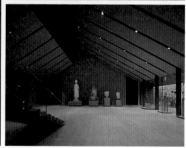

取材協力：根津美術館 © Fujitsuka Mitsumasa

這一天，我和久子想來參觀剛剛改建完成的根津美術館，竟在青山通上巧遇了中山美穗，我們和她點頭，她察覺自己被認出是明星後，優雅地和我們微微笑，而開心的當下，我們兩人卻忘了拿出相機記錄這難得的一刻，也算是在東京生活中一件有趣的小插曲。

沿著表參道みゆき道り走，一長排黃莖素雅竹林半遮半掩著，建物外形清簡，幾乎清一色是灰黑色，連窗平實而神秘，如同傳統民家瓦房的二層斜頂建築。

外牆整齊排列的竹林、黑色圓石竹道，一條筆直延伸的清幽長廊，宛如私人民宅的根津美術館。一整排落地窗、黑磚瓦低斜屋頂、傳統窗格，散發現代和風禪意。這是隈研吾（Kengo Kuma）在東京最新的美術館建築作品。

第一次見到建築師隈研吾是在「Good Design 50週年設計大賞」，

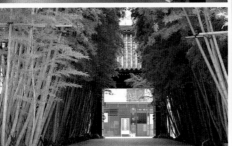
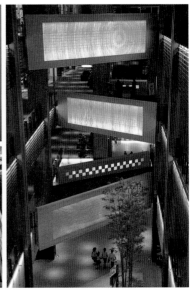

左上：建築師隈研吾（左）與加拿大設計師 Brent Comber
左下：隈研吾作品——六本木三得利美術館
中上：隈研吾作品——ADK 松竹大樓
中下：隈研吾作品——東京梅窗院
右：隈研吾作品——東京中城

一身黑衣的他擔任建築設計大賞評審委員。隈研吾是近來繼安藤
忠雄、伊東豐雄之後，備受矚目的日本建築師。他擅長處理建築
物與自然環境之間的和諧相融，作品空靈雋永，東京中城（Tokyo
Midtown）、東京梅窗院、ADK 松竹大樓、六本木三得利美術館、那
須石之美術館等等是他在日本的主要作品；而在中國引起廣泛注目
的建築則是「長城腳下的公社—竹屋」與香港商太古集團投資的「瑜
舍酒店」（The Opposite House）。

畢業於東京大學建築系的隈研吾，作品有著對建築與環境的深層思
考，大量運用柔軟輕盈的天然建材，竹子、木材、石板、泥磚、和
紙，他尤其偏愛以竹子做建築設計，但不僅是應用在室外造景，而
是作為建築橫樑或支柱。不過，這卻是一個非常困難的事情，因為
亞洲竹子受重力弱、且容易折斷，作為建築結構有相當程度的困
難。隈研吾克服了這個難題，使用切段竹節特殊切割法，之後再灌
入混凝土，結合了光線、空氣，呈現東方禪風意境的弱建築。

隱身在南青山的根津美術館，原址是東武鐵路創辦人根津嘉一郎的舊宅，昭和16年（1941年）開館，展示創辦人收藏的藝術作品，新館由限研吾原館重新設計，竹子、木材、石板、自然光，他將傳統日式庭園融入美術館，總面積4,000平方公尺，比原館大了兩倍。

入口處一整排竹樹，隨風搖曳，挑高落地玻璃窗，綠意盎然的屋外庭園，大樹參天，這天我們剛好巧遇館方策劃的「庭園講評會」，穿過日式庭園間的彎曲小徑，「NEZU Café」優雅座落於鳥語花香的室外庭院。在此歇一歇，彷彿都會綠洲的玻璃盒，洗滌身心靈。

美術館廳內擺設的是幾尊中國佛像石刻，空曠幽玄的大廳靜美淡雅，庭園中另有根津八景也值得旅人一一造訪，月之石舟、藥師堂竹林、弘仁亭的燕子花、天神的飛梅寺。

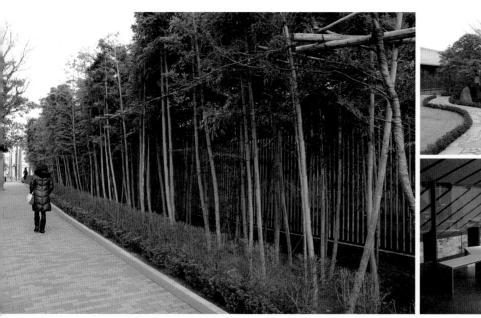

根津美術館內的六間展覽館則分別展示：書畫、雕刻、青銅器、工藝、茶道具等，美術館收藏約7,000件東洋古美術品，其中有7件國寶級藝術品，包括：尾形光琳的《燕子花圖屏風》，洗練大膽的構圖，華麗鮮明的用色，華麗的金箔背景，在天下太平的江戶時期，散發著日本工藝光采。

尾形光琳一生傳奇故事，也挺有趣。出身京都布商，通曉書畫與能樂，繼承大筆家產之後，開始揮霍無度，四十歲時散盡家產，為了生計，只好以畫師為業。不過，由於他前半生的享樂經歷，造就了尾形光琳的作品在構圖及配色方面有著渾然天成的天份與品味。

遠離城市喧囂，感受自然木材的溫潤質感，靜靜坐在根津的無事庵，小橋流水，綠意盎然，送給自己一個緩慢寧靜的午后時光。

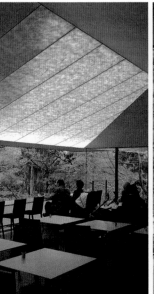
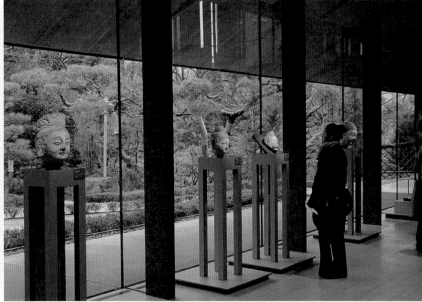

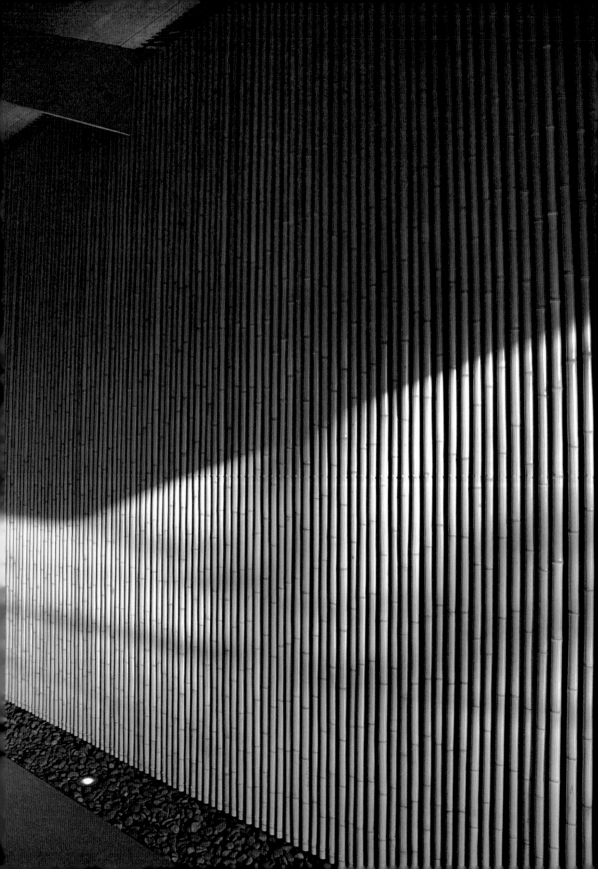

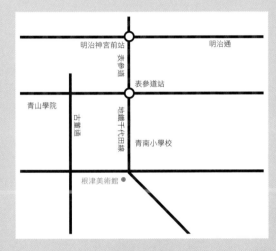

根津美術館 / www.nezu-muse.or.jp
地址：東京都 港區南青山6-5-1
電話：03-3400-2536
交通：半藏門線、銀座線、千代田線表參道站，步行10分。

三得利美術館 / www.tokyo-midtown.com/redirect_suntory.html
地址：東京都港區赤坂9-7-4 東京中城 Garden Side
電話：03-34798600
交通：地鐵大江戶線六本木站，八號出口直結。

ADK松竹大樓 /
地址：東京都中央區築地1-13-1「ADK松竹スクエア」
電話：03-3547-2111
交通：日比谷線、淺草線東銀座站，步行5分。

CHAPTER 3
東京設計現場

微差が大差。

——企業家 斎藤一人——

設計微差力
——2009日本Good Design設計大賞

每年歲末，東京各大書店都會推出「手帳大賞」，逛了好幾家書店之後，總想著今年要不要換一本新的設計呢？結果，最後我還是挑選了糸井重里與佐藤卓設計修訂的「ほぼ日手帳」（幾乎每日記事本），翻翻每一年手帳，彷彿這幾年在東京生活點點滴滴，又栩栩如生回到眼前。

2002年誕生的「ほぼ日手帳」，已經連續五年蟬聯LOFT年度手帳銷售冠軍，最大特色是一日一頁的設計，還有細膩的方格眼設計，書寫文字方便而且繪圖時容易對齊。此外，讓人津津樂道的社群行銷就是官網的「ほぼ日手帳Club」（幾乎每日記事本使用者俱樂部），會員彼此快樂地分享如何書寫日記、塗鴉畫畫、附加各種有趣圖片等等。

這本超人氣記事本，因為大熱賣，甚至從2005年開始還有《ほぼ日手帳の秘密》、《ほぼ日手帳ガイドブック》（幾乎每日記事本使用手冊）的專書出版，藝術家、作家、模特兒、插畫家、圍棋士等各行各業47位名人，詳細介紹使用心得及實際範例，包含：設計草稿、

寫真日記、家計簿、植物標本紀錄、登山紀錄、便當日記、吉他樂
譜等，琳瑯滿目的使用者創意，「記事本的書寫使用」這件事，竟然
也可以成為一個流行風潮。

糸井重里每年都會慎重説明：今年的手帳與去年比較有哪些「かな改
良」（安靜的改進），他認為這些微小細節是：「大事な仕事だ。」（持
續不斷地改良，是很重要的工作。）他從不以暢銷成績單自滿。每
一年設計手帳的時候，都還是會仔細閱讀使用者回函問卷，做為次
年和設計師佐藤卓一起修訂新版手帳的參考意見。例如：2009年手
帳，最大改變在於設計了「週日開始」（黃色）及「週一開始」（淡駝
色）兩種版本，以因應習慣以週日為一星期第一天的使用者，及週
一為一星期第一天的使用者。

此外，構成方格眼的虛線縱橫交錯的交叉點，原本2008年的手帳設
計，不見得剛好在虛線的微線上，而可能不規則地在虛線的空隙之
間。設計師參考使用者的意見，從2009年開始交叉點都一律在微線
正中央，呈現確實的正十字交叉點。

而2010年的手帳，則特別在使用說明書中提到：「Refinement」（細微的區別）的過程，方格眼大小從2008年的4mm到2009年的3.45mm，由於使用者覺得3.45mm有點小，因此，2010年的記事本改成3.7mm。

所以，這是一本會年年進化的「微差手帳」，不以花俏華麗取勝，而是「一生懸命」地做出一本重視使用者需求的便利手帳。

「0.25mm」的改良、「正十字」虛線交叉點，微小到我們肉眼根本分辨不出來的改變，這一切都是從傾聽使用者的心聲開始。

做好每一個微不足道的細節，是一個設計師應銘記在心的工作態度。

自1993年起，連續12年名列日本10大納稅人排行榜，創設「銀座まるかん」（日本漢方研究所）的企業家齋藤一人，在他最近出版的新書「微差力」（びさりょく）中特別指出：「微差が大差。」（微小差別是大差別。）日本產品設計制勝的核心關鍵，往往來自於精益求精、重視細節的微差力。

一年一度的日本Good Design設計大賞，仔細觀察設計師的企劃概念，可以發現日本設計中令人嘆為觀止的細膩思考。

為了提升設計品質，鼓勵創新設計，由日本產業設計振興會（JIDPO）舉辦的日本Good Design設計大賞，是亞洲最具權威性的設計大獎之一，與德國if工業設計獎（International Forum Design）、紅點設計獎（Red Dot Award）及美國IDEA工業設計獎（Industrial Design Excellence Awards）並列為國際四大設計大獎。

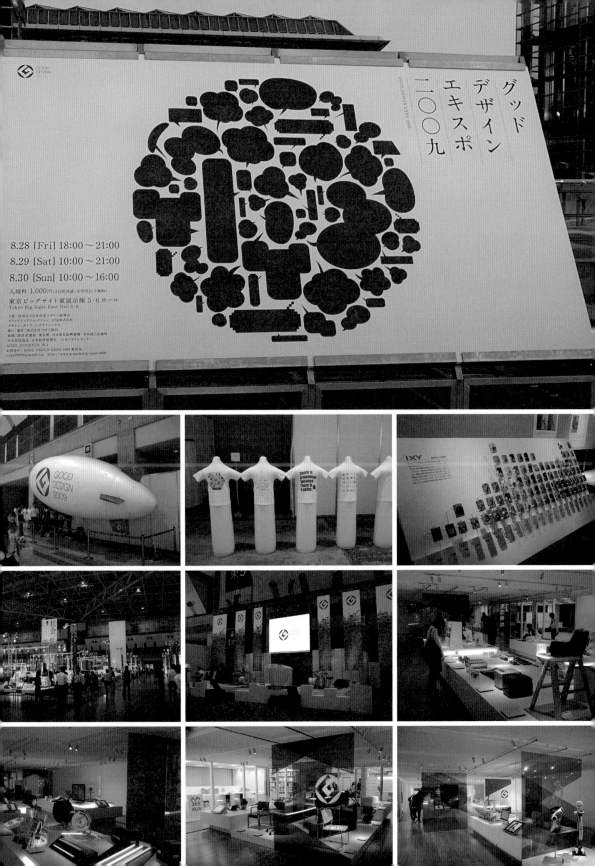

G-Mark設計獎項主要分四大類:「產品設計」(Product Design)、「建築環境設計」(Architecture & Environment Design)、「傳播設計」(Communication Design)及「新領域設計」(New Frontier Design),共展出約3000件入圍優良產品,主辦單位是日本產業設計振興會(JIDPO)。今年評審委員長仍然由設計日本和菓子老鋪虎屋(とらや)在六本木Midtown新店鋪的建築師內藤廣擔任,內藤廣同時也是東京大學院教授,主要代表作品有:三重縣鳥羽市「海の博物館」,及長野的「安曇野ちひろ美術館」。

評審團從參加的3000件入圍產品決選出Best 15最佳設計大賞。這已經是我第五次採訪日本Good Design設計大賞,心中有很深的感觸。一個有靈魂的好設計,正是在解決使用者的問題。接下來介紹2009年Good Design設計大賞得獎作品:

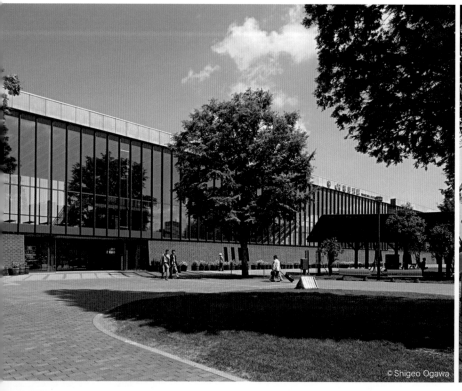
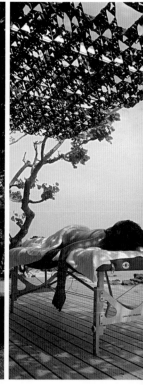

© Shigeo Ogawa

最新發表的日本 Good Design 設計大賞，最大獎由位在北海道的岩見沢複合駅舎獲得。2000年十月岩見沢車站因為大火燒毀，經過八年之後，第四代車站終於在2009年3月重建完工。這座嶄新的車站建築，是一個提供市民各種休憩活動的岩見沢市交流中心。

建築師西村浩以「市民參與」為設計概念，邀請市民將自己生活的城市記事，刻印在紅磚上面，人與人之間，經由各種社區活動，產生聯繫，居民在此休憩、畫畫、舉行結婚典禮，讓岩見沢市的街道有了新鮮的表情。評審委員表示：「街的再生」是這個溫馨設計作品觸動人心的關鍵重點。

Best 15年度設計金賞——生活領域
フラクタルひよけ（不規則遮陽棚），株式会社ロスフィー（Losfee Ltd.）
設計師：株式会社ロスフィー 保清人

設計師重新思考傳統制式遮陽棚，在炎熱的戶外空間，用最自然而不耗能的遮蔭方式，在涼棚的頂上有著切割成大大小小的幾何圖形缺口，類似陽光由樹蔭間滲漏而下。當微風輕拂的時候，遮陽棚上方的布簾也隨之擺動，就像是樹葉隨風飄曳的自然光影。風較大時這些遮蔭布簾也可做為緩衝，相較於一整片的頂棚，也比較不易被整片掀走，使用輕鋁材質，不僅容易組裝，也方便戶外活動攜帶，增加都市人接觸大自然的機會。

本田技術研究所開發的步行輔助器，模擬類似人體下肢結構的設計，由座椅、框架、鞋子這三個結構組成。使用者穿上鞋子，坐在座椅上就可以簡單使用。配合人體重心方向分配輔助力的結構，實現了對使用者各種姿勢和動作輔助的可能。

輔助器能夠隨著使用者步行時，抓住走路的節奏及步伐的大小，以支持體重的方式來減輕腿部肌肉及關節（股關節、膝關節、踝關節）的負擔，對於上下樓梯的老年人及行動不便者，經由輔助器裝置，可以減輕腿部負擔自行行走。步行輔助器有三種尺寸，採用鋰電池，最多可支撐兩個小時。

Panasonic 的マッサージソファ（按摩沙發椅），設計了一張如同時尚家具的按摩沙發，打破按摩椅以黑色系為主的一成不變，五種椅套顏色，自由搭配空間設計；按摩功能沒有使用時，也可以當沙發。因為所佔空間較小，並降低椅背高度為85公分，減少室內壓迫感，體積輕巧而且不會看起來笨重，和室內其他家具格格不入。這張沙發按摩椅以新概念曲形設計，中央支架是順著人體坐姿彎曲的弧度設計，因此椅背不需往後傾斜，就能以輕鬆的坐姿享受按摩的程序，舒緩頸部到腰部的疲勞。

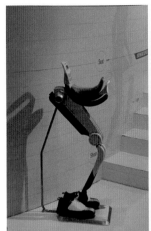
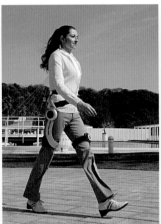
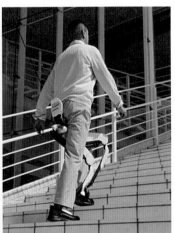

中小企業廳長官特別大賞
自轉車UTB-0有限会社ビゴーレ・カタオカ（VIGORE KYOTO）
設計師：有限会社ビゴーレ・カタオカ（VIGORE KYOTO）代表取締役 片岡聖登

創立於1930年的京都老鋪片岡商會，第三代傳人片岡聖登設計的腳踏車—UTB-0（Urban Terrain Bike），去除一些繁複的腳踏車外掛配備，如：載物籃、載物架、避震器，甚至連變速器也沒有。車架加上車輪就是整個腳踏車的車體結構，設計者將元件及重量降低，回歸到腳踏車原始樂趣。都市的人們可以單純的以足感施力來體驗路感及操縱感的變化，享受騎單車逍遙遊的旅途風景。

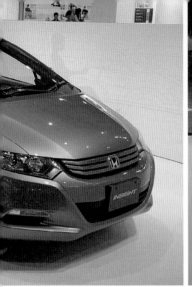
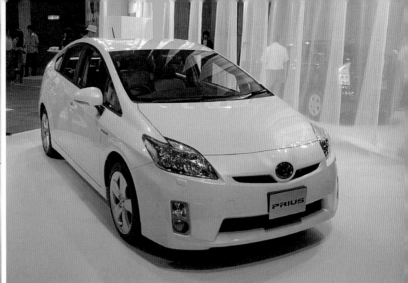

BEST 15 年度設計金賞——生活領域

HONDA INSIGHT

設計師：本田技術研究所 四輪研究中心設計開發室 名倉隆·樺山秀俊

TOYOTA PRIUS

設計師：TOYOTA 自動車株式會社 設計本部

因應全球溫室效應，油電混合動力車（Hybrid）成為交通工具生產主流。只用傳統引擎，產生大量廢氣；若只用電池供電，則充電時間過長，充電地點較少，都會造成不方便，而且電池重量也使車體變重而耗能。

2009 年度風雲車當然非 Hybrid 系統莫屬，由於混合動力車能有效利用內燃引擎及電池電力兩者能源的驅動，因此耗能較少、可降低廢氣排放；同時，由於電池較少，和純電動車相比較輕及寬敞。今年獲得日本 Good Design 設計大賞的 Best 15 年度設計大獎的汽車設計都是混合動力車，像是 Honda Insight 及 TOYOTA 的 Prius。

首次搭載生態駕駛輔助系統（Ecological Drive Assist System）的 Honda Insight，不僅獲得 G-Mark 設計獎肯定，還獲頒日本年度風雲汽車獎。此外，Insight 的銷售成績也非常亮眼。上市短短一年時間，在日本當地累積銷售量已經突破 10 萬輛的成績。

Nissan Leaf 全球第一台量產電動車

放眼未來，值得注目的另一款新車，是日產汽車（Nissan）全球第一台量產電動車—「Leaf」。由日產總裁兼執行長 Carlos Ghosn 親手揭幕亮相的「Leaf」，與來自全世界媒體記者在日產橫濱總部初次相見。「Leaf」今年4月已經在日本及美國開放預購，預計年底開始交車，計畫以「具親和力的價格」搶攻美國、歐洲、日本市場，成為全球第一款平民化的電動車，同時也被《時代》雜誌（Time）選為2009年度最偉大的發明之一。

日產汽車以「Leaf葉子」為名，正是因為這款電動車是電力輸出系統，行駛過程中達到零二氧化碳的排放，如植物行光合作用、淨化大自然的概念。位於車身底盤正下方的「薄型化高效能鋰離子電池組」，充電量為160公里的行駛距離。電池充電設計，如果使用快速充電器在三十分鐘之內約可充滿百分之八十電量；如在家中使用200V的電源插座充電，則約需八小時。

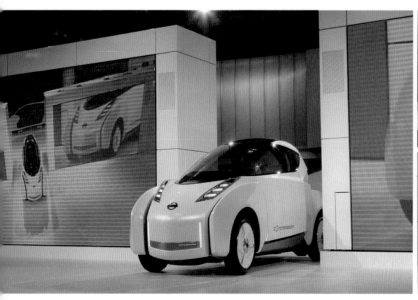

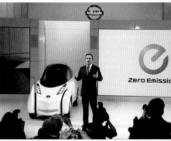

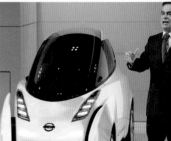

「Leaf」的擋風玻璃和車頭呈整體向前斜下的線條，在視野上更為安全。 而車身設計則以海水藍色（Blue Earth）、並配備直立式V型LED頭燈，內含藍色反光設計。這個智慧車燈還可以聰明的分散氣流，減少噪音和風阻，耗電量只有傳統燈泡的十分之一。另外，因為電動車行駛中太安靜，Nissan Leaf將會安裝行人警示系統。

而在2009東京車展中引起注目的Leaf未來概念車，寬度只有量產Leaf的一半，可愛的造型，訴求都市便利生活的機動性。車窗線條呈圓罩狀。為了增加轉彎的穩定度，四個扁平的輪胎蓋和車身分離，即使在原地打彎方向盤時車身亦會隨之傾斜，駕駛者可以體驗未來3次元馳騁的運轉樂趣。

「Nissan Leaf」期望重新改寫自動車的高價宿命。在節能環保的全球趨勢下，主打「行駛間零排放」的動力系統，減少車輛的碳排放量，踏出汽車零排放（Zero- Emission）的第一步。

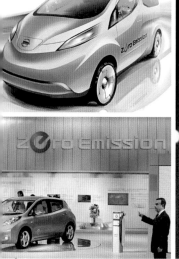

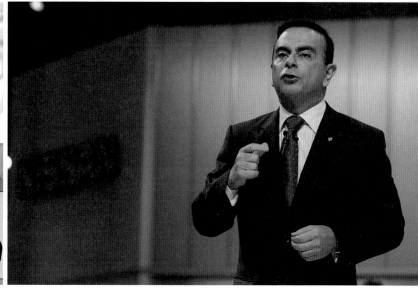

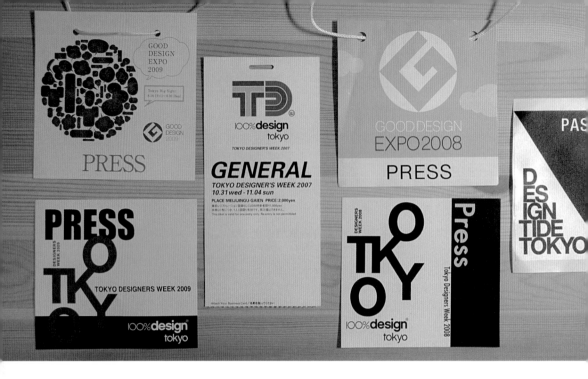

又聾、又瞎、又啞的海倫凱勒，用剩餘的感官敏銳的探索世界。《感官之旅》的作者艾克曼在書中提到：「她是最偉大的生活家。海倫凱勒把手放在收音機上欣賞音樂時，可以分出小喇叭和弦樂器的不同；她可以傾聽色彩繽紛的生命故事沿著密西西比河傾瀉而下，由她的朋友馬克吐溫的唇邊絮絮傾吐。」

海倫凱勒長篇大論地寫下生活中的香氣、味道、觸感，不斷地探索追求，雖然她殘障，但卻比許多人都生活得更深刻。

這個世界感覺何其豐富。

日本人擅長將繁複的情報拆解成簡單易懂的「微型思考」設計構想。日本設計師深深了解減法的智慧，尤其重視「現場體驗」，親自了解使用場域，觀察使用過程中有沒有需要改善之處等。從使用者需求的研究洞察，對產品至微細節精準掌握，發掘被忽略的設計原點。小處著手，大處著眼，「微差設計」，找到感動人心的連結點，沉睡的五感開始甦醒，冰冷的產品有了溫度。

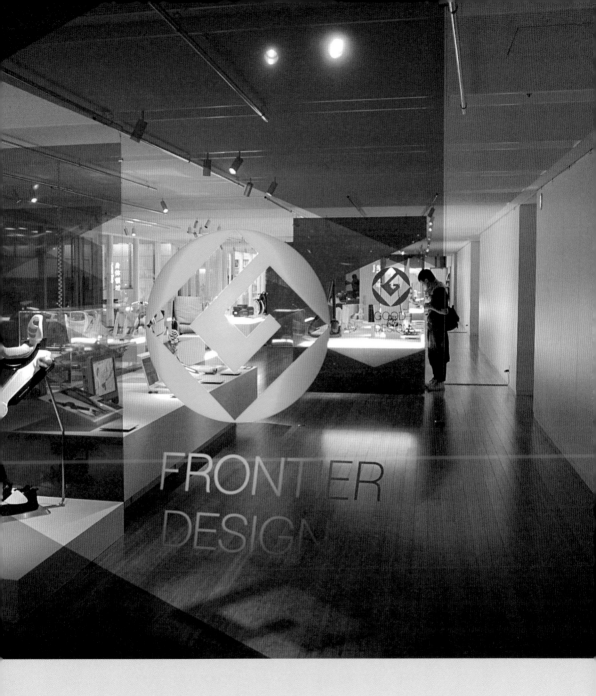

ほぼ日手帳使用手冊 / www.1101.com/store/techo/2010_spring/guidebook/index.html
ほぼ日手帳 CLUB / www.1101.com/techo_club/
NISSAN LEAF 電動車 / www.nissan-zeroemission.com

百分百設計
——東京設計週╳TOKYO DESIGN TIDE

人來人往的渋谷車站，出現了一個發電地板，在每天九十萬人進出的地鐵站實驗腳踏發電，來往行人只要走過這四塊「腳踏獻電」地板，就可以貢獻電力。根據統計，體重60公斤的人，每一秒腳踏兩步發電量約0.5W。這是由「株式会社音力発電」研發的「発電床」（發電地板）綠色能源，在聖誕節期間推出的新實驗，透過人們行走經過時貢獻的振動電力，來供應聖誕樹的電源，這次在屋外測試主要重點在於：雨天、溫度變化及耐久性測試。這個發明獲得了2009日本G-Mark設計大賞（社會領域—公共機器設備）肯定。

在地球暖化的衝擊，全球能源危機當下，一年一度的第24屆東京設計週，也因應潮流以「Love Green」為設計主題，規劃了各式各樣的綠色設計。東京設計週的主辦單位精心規劃了琳瑯滿目系列活動，讓秋天的東京很有綠意。

右頁左上：裝置在地鐵站的發電地板，實驗腳踏發電的綠色能源。

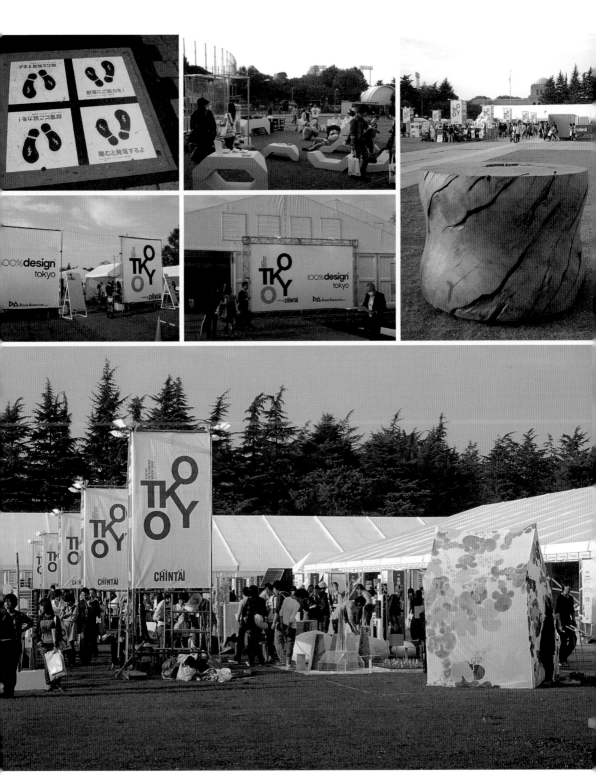

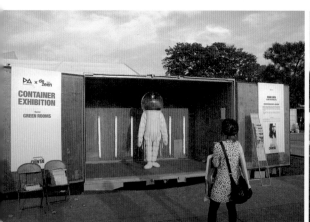
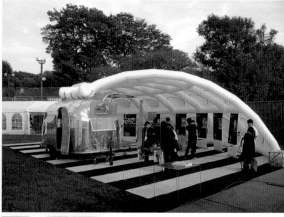
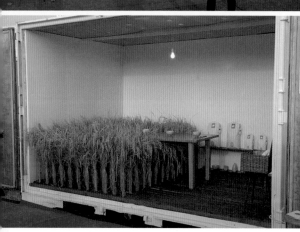

一年一度東京設計大件事，南青山外苑前的「100% Design Tokyo」是每年東京設計週（Tokyo Designer's Week）的主要會場。估計每年約有來自世界超過20個國家的設計師，展出1,000件以上設計作品，吸引十萬人以上參觀人次，是日本最大規模的設計展。

「100% Design Tokyo」在每年十月底舉行一系列嘉年華的熱鬧設計活動，今年主要會場包括由各單位贊助的「貨櫃設計展」（Container Ground）、「設計學生作品展」（Green Project）、「Design Forum」、「Music Event」、「Design Shop」、「Design Gallery」、「Design Café」等等，在東京設計週期間，表參道、青山、六本木、銀座、新宿各

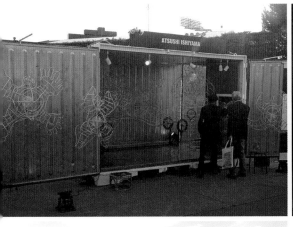

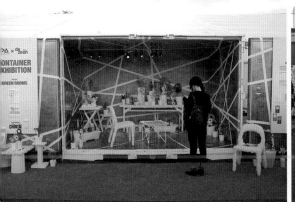

地會場企劃串連各種延伸設計、展覽表演、熱鬧派對，國內外設計師也會現身「店家展覽」分享設計創意，和來看設計週的朋友聊天。除了展出設計作品，鼓勵產品創新，也提供設計師發揮舞台，是一個非常重要的國際設計交流展。

因為活動豐富多元，而且分散在不同地點、為了及時讓參觀者掌握設計週最新情報，設計雜誌《BRUTUS Casa》，在活動期間會每天發行一份出版無料的設計快報，熱騰騰介紹當日現場大件事，版面編排也很新鮮。參觀者可以在外苑前、會場內免費自由索取。

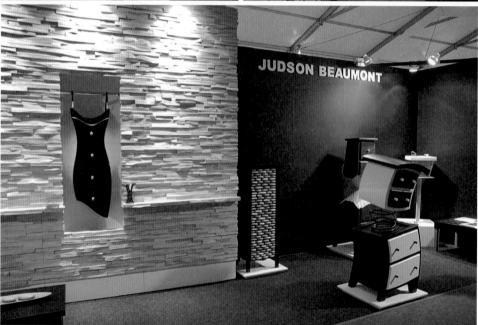

性感時尚家具╳加拿大設計師JUDSON BEAUMONT

今年主辦單位特別規畫了加拿大設計師聯展，邀請了設計師Brent Comber、Judson Beaumont及Martha Sturdy共同展出。入口處主展場的視覺設計，是由設計師Judson Beaumont設計，他以被廢棄的松木（Pine Beetle Wood）為材料，做了一個愛心型大門，象徵這屆設計週「愛地球Love Green」的精神。

此外，本次設計週的獎座也是選擇廢棄木材設計製成。因為，有的木材在生長中受到菌類的感染，變色成為瑕疵材，雖然並不影響品質，在一般木材加工時就不會選用這類木材了。而設計師將這些原本預定要丟棄的變色木材，處理成如河邊的眾多鵝卵石模樣，所以，這些獎牌有著一層層不同顏色如層積岩的紋理，又像石頭又像木頭，而成為美觀可裝飾利用的質材。

當女人覺得衣櫃永遠少一件衣服的時候，衣櫃竟也成為一件垂吊著的露肩衣裳，身材窈窕，擺脫衣櫃抽屜一向四四方方的傳統形狀，「性感黑洋裝」的創意設計成了一件時尚性感家具。

Judson Beaumont古靈精怪地把只存在童話故事中的傢俱實體化了。被彈簧彈成兩截的置物櫃，只是看著就似乎能感受到卡通中彈開的音效，上半截還輕微晃動著。做了壞事就落跑的調皮啄木鳥，把立櫃啄成內陷的細細中段，只剩上下兩尖錐相連，岌岌可危，彷彿重心不穩就要倒下來。

一排套櫃並排在一起，彎扭成各式不規則的弧形，各個彎成不同形的櫃子又能沒有縫隙的銜接在一起，讓頑皮家具有了時尚新鮮的表情。

化腐朽為神奇 ╳ 加拿大木材工作室 BRENT COMBER

加拿大英屬哥倫比亞有著豐富森林資源，宜人的氣候，發展出各式各樣的木材產業；山地綿延起伏，森林面積占全國總面積百分之三十五，是世界第三大林業國。

位於溫哥華的木材工作室 Brent Comber，使用材料是木材加工廢棄的木頭，他將分叉枝條削除廢棄後，留下仍保有筆直外形的原木枝條加工利用，成為新幾何圖形的傢俱。

原木的溫度、自然的手感，Brent Comber 的設計作品彷彿會呼吸的家具。

首先，將筆直而粗細不一的枝條平行地聚集組合，在較粗的枝條間隙夾著較細的枝條，讓整個結構成為四方體。四邊側面露出縱向切開的直紋木質，上面則是大小不等圓切面的樹皮及年輪，保留木枝原始的幾何線條。

另外，用切削成不規則形狀的廢棄碎材，重新排列組合成為一塊塊類似馬賽克的拼貼圖案，是一種在不規則中仍有秩序的結構。

會場另一個目光焦點是「Spot on Wein」，奧地利以「舞台的聚光燈」來呈現奧地利設計時尚流行氛圍。來自奧地利設計師、音樂家、舞蹈家精心策畫一場炫麗設計表演。

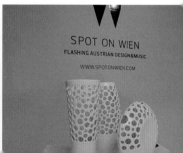

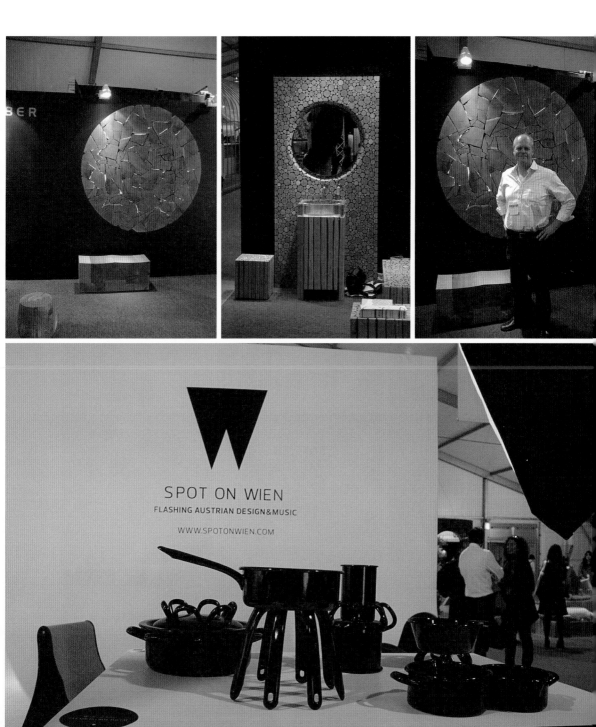

SPOT ON WIEN

FLASHING AUSTRIAN DESIGN&MUSIC

WWW.SPOTONWIEN.COM

福井縣的母女檔設計師岡梓，自創品牌「kna plus」環保包。

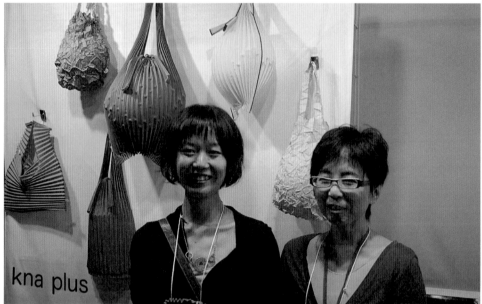

來自福井縣的母女檔設計師岡梓，自創品牌「kna plus」環保包，是一種更進化的環保包。 Kna plus 的布和鈕扣，原料使用可以在土壤裡自動分解的聚乳酸纖維製成，廢棄後不會產生有毒氣體。獨特的環保材質與創意設計，在東京設計週獲得許多注目，深受女性消費者喜愛。

布料經過皺褶處理，製作成甜美可愛提袋，展現出直線條或不規則的質地。保有皺褶彈性的布料，在不使用時可縮成小小一團，攜帶方便。稍微服貼內容物的彈性，使得外形有著隨內容物的不同而有趣味的變化。以傳統日本色彩命名，「萌黃」、「紅藤」、「照柿」等，共有28種漂亮設計。

學生作品展 GREEN LIFE ╳ STUDENT EXHBITION

在展場外的大草坪上，來自日本各地超過30所大學及專門學校，以「Green Life」為主題，展出學生設計作品。九州產業大學藝術學部模擬動物形體，用木塊組合成兩片鏤空捲曲的樹葉，幾隻大螞蟻爬過葉間的空隙。地上滾著斗大的櫟子樹果實，並散落著幾片圓帽狀的殼斗，可愛而自然的造型就吸引路人的注意，一經過旁邊，就讓人忍不住想抱一抱坐一坐。

東北藝術工科大學產品設計學科則將家用椅子全面敷上沙粒，成為沙做成的椅子，如同在沙灘上做沙雕一般。堆些沙在座椅上，沙粒順著座板的縫隙流洩下來，在椅子底下成為小沙丘。就像在沙灘玩不免也要抓把細沙在手裏，看著沙從指縫間滲出，想著時光的流逝。

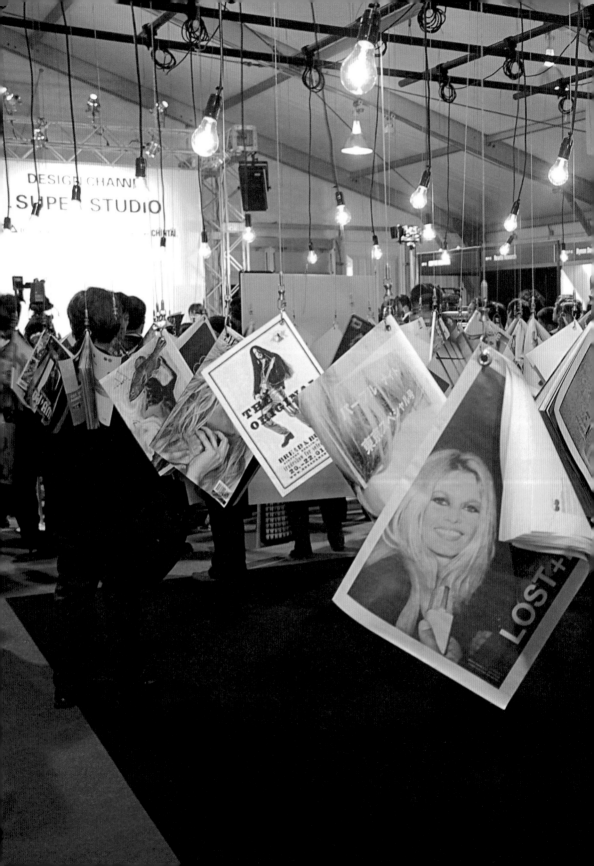

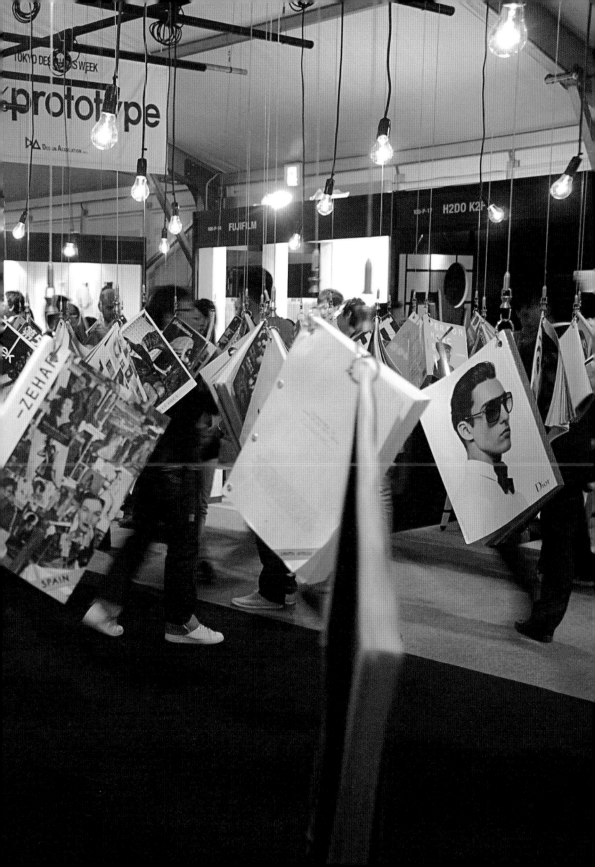

DESIGN TIDE TOKYO

第四屆 新生代設計師展「Design Tide Tokyo」，主要有三大展區「Tide Exhibition」、「Tide Market」、「Tide Extension」，今年再度邀請設計師谷尻誠（Makoto Tanijiri）擔任展場的空間設計。去年以白色不織布的創意，營造出半透明朦朧虛幻感，如紗帳一層層若隱若現地會場。伴隨著人來人往帶動的氣流晃動著，挺有味道。

今年仍延續純白素雅，由世界最大纖維公司Antron提供素材，以一團團立體棉花佈置會場，在展場入口的長走道，周圍滿佈著棉花，彷彿是雲朵的步道。而在會場內，則以外形各自不同的棉花造形做為各設計作品的隔間，搭配著垂掛大朵大朵的棉花，如同穿梭在夢幻多變的浮雲絮裏，心情也變得柔軟活潑起來。

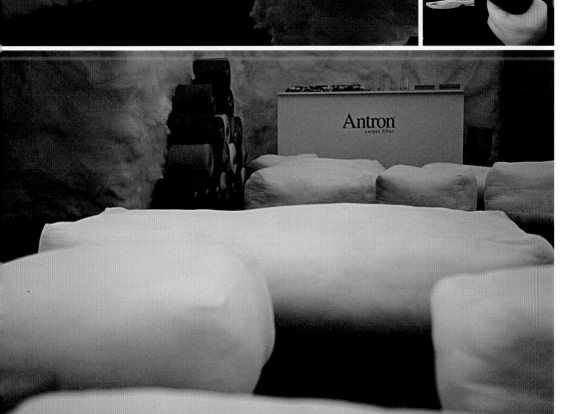

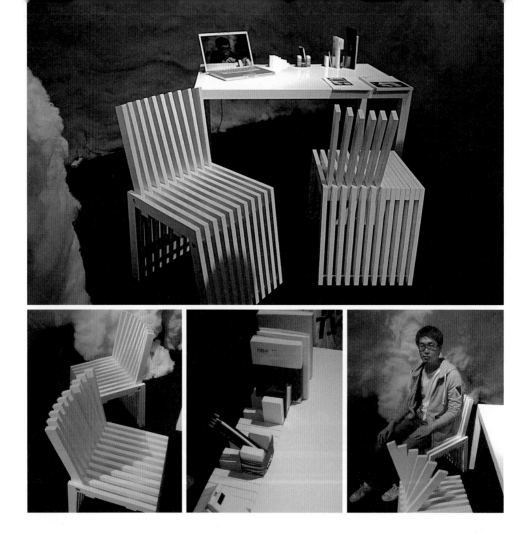

STAND UP ╳ PHILLIP DON

來自韓國的設計師Phillip Don純白簡潔的椅子乍看下以為是南洋的條格風，椅背的木條可以獨立一根根的轉動，收進椅板內條格空隙成為椅凳，而成為有無椅背的兩用椅。

也是純白的桌沿有著一排琴鍵，只是沒有半音黑鍵，也不能彈。一根根的琴鍵可向上做九十度內的旋轉，藉此可以擺放書本、手機，甚至可當筆筒整理小物，保持桌面整齊，簡單而實用。這是今年展場裡頗亮眼的設計。

東京設計週 / www.100percentdesign.jp
加拿大木材工作室 BRENT COMBER / www.brentcomber.com
KNA PLUS 環保包 / knaplus.com
DESIGN TIDE TOKYO / www.designtide.jp

延伸閱讀

校園有藝思
——東京大學彌生講堂 ANNEX
神奈川工科大學 KAIT 工房

坐在校園長椅一隅，曬曬太陽、喝杯抹茶豆乳，沒有校門的早大，讓人覺得自由自在。午休時間恣意躺在商學院大樓的草地上發發呆，或者帶著我的小筆電窩在高田早苗研圖待一整天，也是滿不錯。

我在東京晃遊，總覺得這個也想看看、那個也想學學，於是，「逛校園」成了我在東京的小樂趣之一。

提倡大腦活用的腦科學家茂木健一郎，表示人處於快樂的生理機制時，腦部會分泌一種稱為「多巴胺」（ドーパミン）的神經傳導物質，使人精神振奮，當「多巴胺」分泌量愈多，就會感動愈強烈的喜悅。因此打造快樂學習的環境，可以讓心中揚起一股無與倫比的快感，學習效果也會提高。

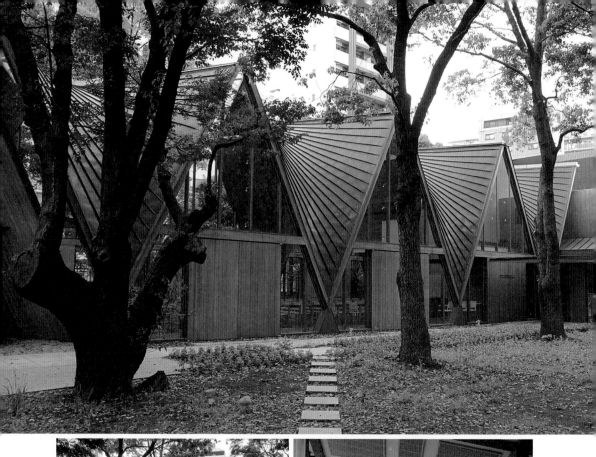

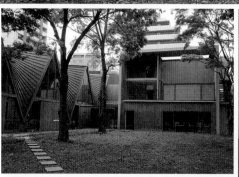

東京大学弥生講堂アネックス
YAYOI AUDITORIUM ANNEX THE UNIVERSITY OF TOKYO

溫暖木構建築——河野泰治╳東京大學 彌生講堂ANNEX

東京大學彌生校區校門旁寧靜的一隅，綠意盎然的幾株大樟樹旁，佇立一棟造型獨特的建築，這是東大農學院「彌生講堂Annex」（東京大学弥生講堂アネックス）。建築師河野泰治和東京大學生命科學研究科——木質材料學研究室，聯手打造這座顛覆傳統東大建築的新作品。

高聳的三角型落地窗，讓教室的採光，就像是林木間流瀉而下的光線，而落地窗之間的側柱部分，使用雙曲拋物線的結構，其中內側是以細長的木條拼接，外側是以皺摺的銅板覆蓋，而木條的接線和銅板的摺線，沿著雙曲拋物線的結構形成立體的線條組合。

內部的樑柱呈現交錯的對稱，樑與柱一體設計的框架結構，分擔整體建物支撐力。兩側柱頂間留有鋸齒狀的天窗，向上看如置身在微閣的大海貝中，滲進一束天光的奇特感受。

相對於東大建築厚實的古老石塊混凝土建築，彌生講堂則以木質做為內裝的主材料，整個講堂散發著木造結構的溫暖，平衡了都市玻璃帷幕的冷冽。這棟建築使用105根檜木，具體展現新木質材料的研究成果。

1877年創校的東大校園，有許多日本知名建築師作品，例如：本鄉校區有建築大師丹下健三、安藤忠雄設計的福武大樓、駒場校區則有原廣司的作品，下回找時間來趟東大校園散步吧。

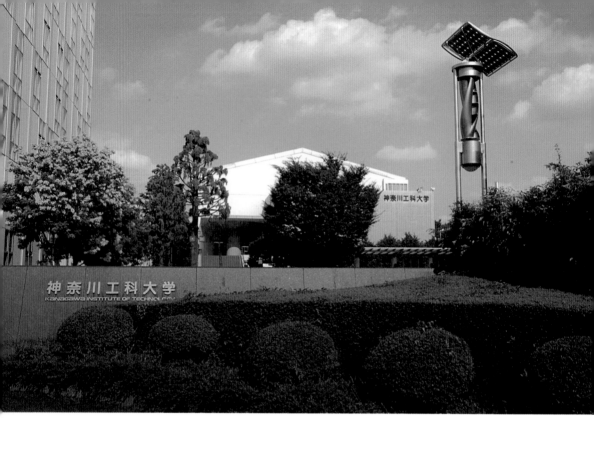

空間的可能——石上純也╳神奈川工科大學KAIT工房

第一件建築作品就一鳴驚人，曾在妹島和世與西澤立衛共同主持的SANNA事務所工作四年的石上純也，2004年成立自己的工作室，神奈川工科大學Kait工房是他獨立門戶之後的第一次實驗，因為其作品將空間的可能性展延出特殊景觀，引起日本建築界熱烈迴響，現年三十五歲的石上純也儼然成為日本新生代建築師中備受矚目的明日之星。Kait工房剛剛獲得2009年日本建築學會賞的肯定。

此外，近來由東京六家藝廊共同策畫的「Architect 2009 聯展」，石上純也的神奈川工科大學作品模型受邀在銀座小柳藝廊展示，他同時也是2008年義大利威尼斯建築雙年展日本館的策展人。

從新宿車站搭乘小田急線再轉搭巴士，大約1個半小時左右，我來到位於厚木市的神奈川工科大學。創校四十年，校園總面積32英畝，目前正積極將老舊建築逐步改建。Kait工房位在校園綠地正中央，這是一棟學生的手工創作工房，面積大約1,990平方公尺，共有14個開放工作區塊，分別為木工區、作業區、鑄造區、灌模區、版畫區、電腦區、機器人區……等等。

建物結構由305根細長的鋼柱支撐，每根柱子長達5公尺。看似無序的柱列安排，其實背後有著精密力學的計算。石上純也花了三年時間分析這個單純的玻璃透明盒子，尋找空間的更多可能性。他仔細計算每個區塊的需求、大小、位置，不斷研究推演柱列擺放的各種組合，製作了上千個結構模型圖。

石上純也試圖拋棄傳統學院派包袱，創造出過去不曾存在的形式語彙。他將每個柱子不規則排列，呈現某種獨特意識流，玻璃樹林的結構美學，抽象模糊的空間詮釋，令人耳目一新。

校園有藝思

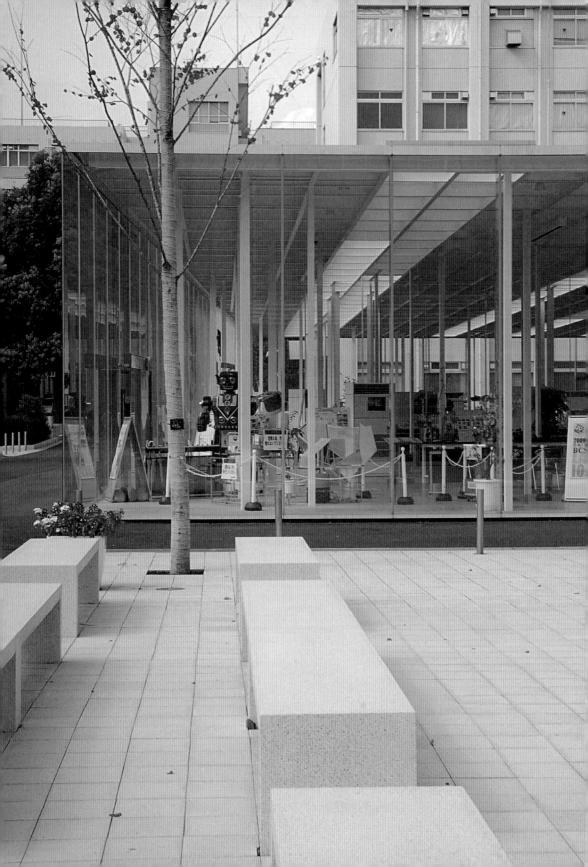

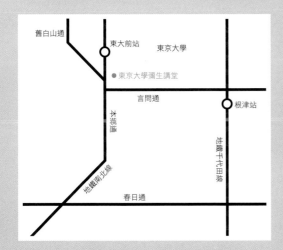

地鐵千代田線
根津站
東京大學
東大前站
東京大學彌生講堂
言問通
舊白山通
本鄉通
地鐵南北線
春日通

東京大學彌生講堂 / www.a.u-tokyo.ac.jp/yayoi
地址：東京都 文京區彌生 1-1-1
交通：南北線東大前站，步行1分；千代田線根津站，步行8分。

神奈川工科大學Kait工房 / www.kait.jp
地址：神奈川 厚木市下荻野 1030
交通：新宿車站搭小田急線急行本厚木站。
本厚木站北口「厚木バスセンター」（厚木巴士中心）1-2番線轉乘巴士「神奈川工科大学」下車。

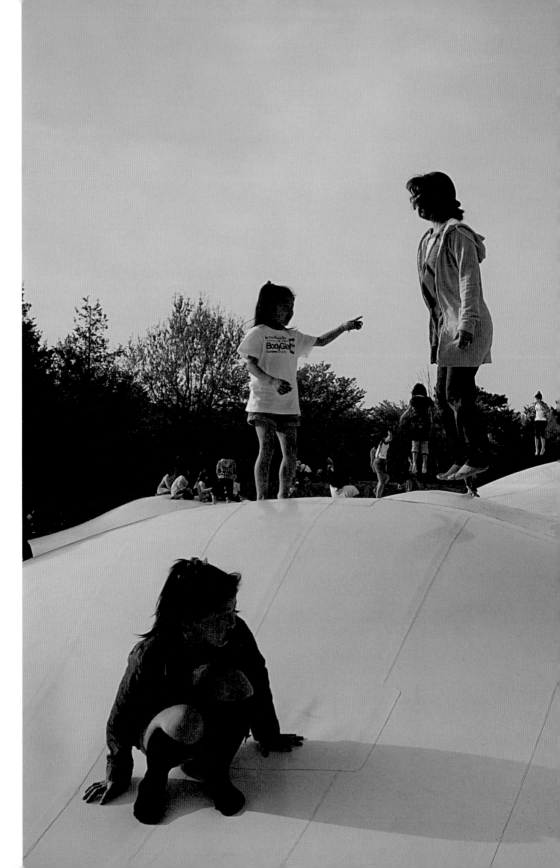

CHAPTER 4

藝術說個故事

把不可能的東西化為可能，讓我很振奮。

——設計師 吉岡德仁——

透明．單純，觸動人心的輕盈
——吉岡德仁╳HERMÉS．CARTIER

這是一件往事。

一幕幕回憶的時光旅行，跟著吉岡德仁的影像裝置，我們走進卡地亞的這場「"STORY OF…"—Memories of Cartier Creations」（相逢．美的記憶）。

畢業於桑澤設計研究所的設計師吉岡德仁（Tokujin Yoshioka），回想當初造訪Cartier巴黎總部，在尚．努維（Jean Nouvel）設計的卡地亞基金會，聆聽一個又一個動人的故事、觀察卡地亞珍藏的1360件作品、他獨自一人在休館日感受寂靜的奧賽美術館、這些回憶與感動，觸發了他以一段段卡地亞「過去」與「未來」的裝置影像旅程，邀請觀眾喚醒自己的美好回憶、激發想像；他希望參觀者可以「感受」這些作品、而不只是「看」作品。

卡地亞基金會一向以其展覽的獨特性，讓人驚艷。基金會與藝術家的跨界合作，讓當代藝術與設計產生前所未有的火花，許多藝術家也都從基金會贊助的活動發跡，例如：三宅一生的皺褶衣、Bill Viola的視覺藝術、菲力浦．史塔克（Philippe Starck）……等等。卡地亞近來也在海外享譽盛名的美術館舉辦特展，例如：義大利Memphis Group設計大師Ettore Sottass的「Cartier Designer viewed by Ettore Sottass」就曾經在京都國寶醍醐寺展出。

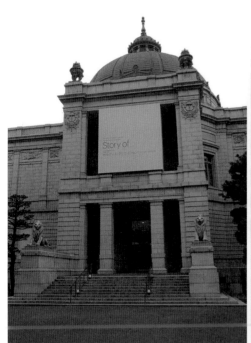

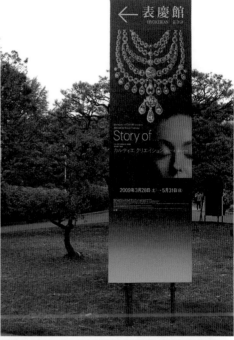

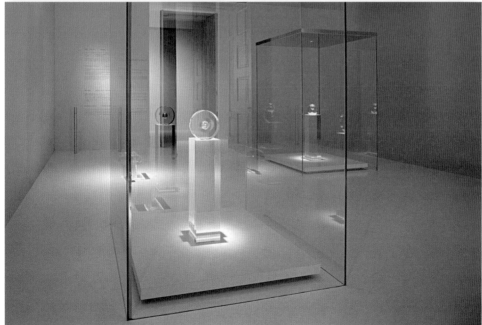

Nacása & Partners © Cartier, TNM

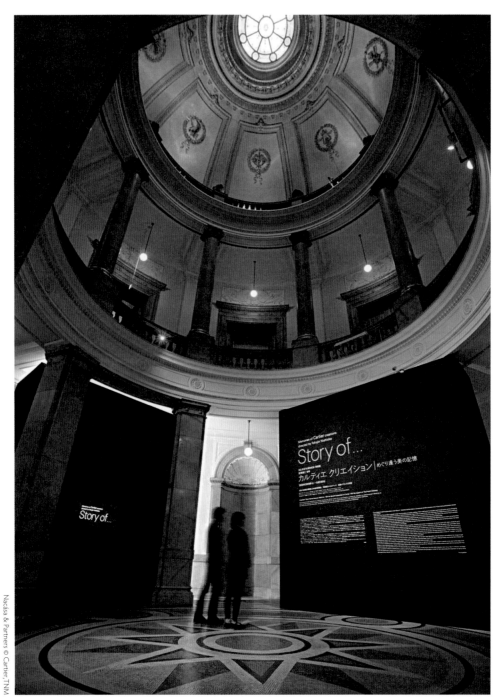

CHAPTER 4・藝術説個故事

這次為了慶祝日法交流 150 週年，卡地亞和三宅一生的愛徒吉岡德仁合作的特展「"STORY OF…"—Memories of Cartier Creations」則破天荒選在國立博物館群舍內的表慶館展出，這座巴洛克風格的華麗建築，為紀念大正天皇成婚，由片山東熊設計，明治 41 年（1908 年）竣工。

剛剛在 2009 年米蘭家具展發表新作品「Paper Sofa—CLOUD」（紙沙發—雲）的吉岡德仁，靈感在表慶館挑高圓頂、古典迴廊階梯結構中，靈巧細膩地投射影像裝置藝術，細細訴說著精挑細選的 250 件卡地亞作品背後動人的故事。

在藝展旅程結束前的最後一站，空間大亮，一反之前的風格，純白的展間及透明的特別展示品，是吉岡德仁受邀設計的兩款紀念香水瓶──「Moon Fragment」，靈感來自法國詩人 Jean Cocteau 的詩篇。

緩緩凝視純白一隅、我坐在一張晶亮透明的風格長椅「Water Block」，靜靜感受吉岡德仁呈現給我們的這段難忘旅程。

「回到最純淨的原點吧。」這是當時寫下的心情筆記。

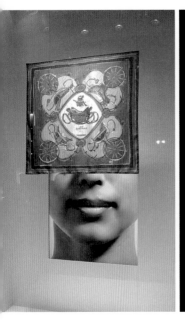
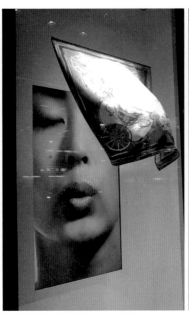
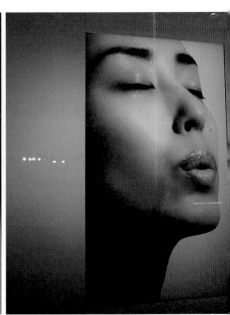

風の窓──吉岡德仁╳MAISON HERMÈS GINZA

義大利當代建築師 Renzo Piano 設計的 Maison Hermès 銀座旗艦店，外牆是由工匠手工將一塊塊從義大利空運來東京的玻璃磚砌成，本身就是一棟亮晶晶的話題建築。

這棟愛瑪仕大樓，曾被藝術家描述在 Maison Hermès 的空間內，「彷彿置身水中」。最近，由吉岡德仁設計的正門口兩側的櫥窗設計──「風の窓」（Souffle）裝置藝術，在引領潮流的銀座大通展出，帶來視覺新鮮體驗。

純白的背景空間，牆上中央一方黑白螢幕，垂掛一塊 Hermès 經典絲巾。螢幕上出現女星木村多江的固定臉部特寫，每隔數十秒算好的時間差，螢幕中的木村多江會吹一口氣，吹動鼓起正前方垂掛的實體絲巾。左側的櫥窗是臉正面，右側轉角則是臉側面。

絲巾的美並不僅是印製的圖案，而是本身在空氣流動時，風所帶動的飄動感，觀看的人們，可以捕捉人、風、絲巾三者互動的表情，策展的原創點非常有新意。

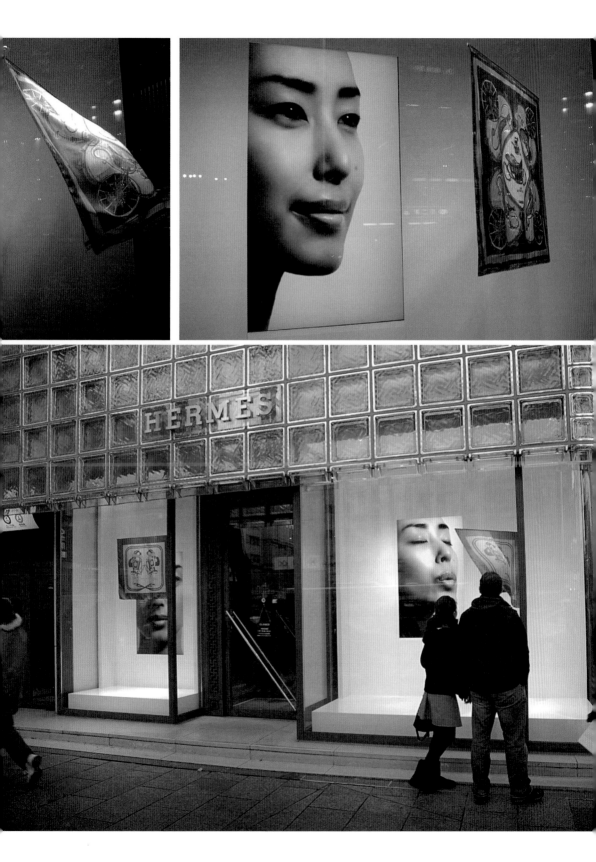

吉岡德仁是誰？

大器晚成的吉岡德仁，近來在世界時尚圈大放異彩。

有「時尚奧斯卡」之稱的WallPaper年度設計獎，2008年度評審團最佳傢俱設計師，頒給了吉岡德仁；而擅長發現新材質的他，又獲得ELLE Decoration Intenational Design Awards 2009年度設計師的肯定。不過，他並不是一路走來都很順遂。

出身佐賀縣的吉岡德仁，師從倉俣史朗（くらまた しろう）、三宅一生，當時沒沒無名的吉岡德仁，在1998年秋天，為卡地亞現代美術基金會為三宅一生在巴黎舉辦的個展「Issey Miyake Making Things」一鳴驚人，之後時尚界才逐漸發現他獨特的設計品味，直到2000年，他才成立自己的工作室。

不斷嘗試研究纖維素材的應用，追求前所未見的表現形式。接下來十年，他開始在各項設計展中嶄露頭角，合作過的品牌不計其數。2006年在米蘭發表的PANE Chair，他將聚酯纖維送進104度C的烤箱內燒烤成形，而義大利文「PANE」就是「麵包」的意思，因此，這款椅子就命名為「PANE Chair」，其中最讓人津津樂道在於：沒有使用任何金屬支撐內部的創意。

在他出版的新書《みえないかたち》（看不見的形狀）中提到：「我嘗試尋找一個新的觀點，把想像變成可能，讓我很興奮。」

透明、單純，觸動人心的輕盈，表現在六本木之丘的街道家具作品──「雨に清える椅子」（雨中消失的椅子）；而2007年東京車展（Tokyo Motor Show）豐田汽車展場設計（Toyota Booth），則精準純熟地運用光與影，以玻璃帷幕的反射，讓觀賞者感受科技的夢幻未來。

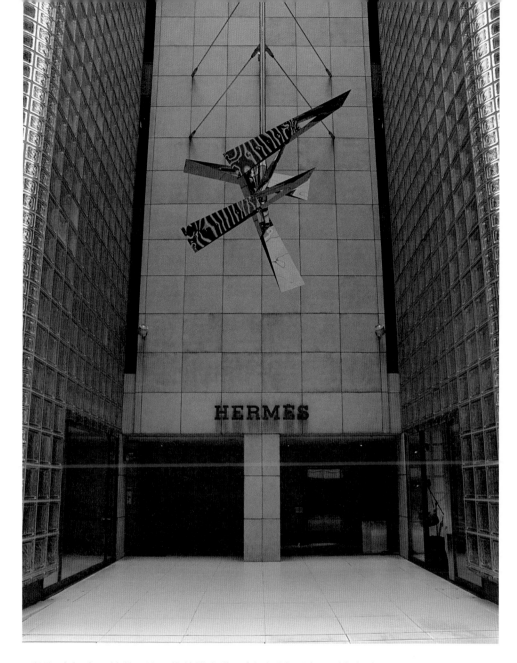

HERMES

不斷探索概念、材質、造形的結構實驗，顛覆既定形象，重新詮釋
習以為常的自然事物，觀看吉岡德仁的作品，常常會發現許多驚
奇，細膩洗練的個人風格，我們可以看到簡單中的不簡單。

「デザイン自由なもの。直線の道ではない。」（設計是自由想像，
不是單行道。）吉岡德仁為「設計」的精神，做了貼切的詮釋。

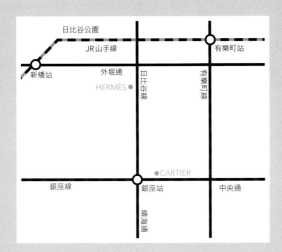

CARTIER / www.cartier.jp

東京國立博物館表慶館 / www.tnm.go.jp
地址：東京都台東區上野公園13-9東京國立博物館
電話：03-3822-1111
交通：JR上野站，公園口，步行10分。

HERMÈS / www.hermes.com

看不見的形狀 / みえないかたち
吉岡德仁 著 / Access Publishing Co,LTD.

創造與破壞 NO MAN'S LAND
——法國駐日大使館遷移藝術展

週末午后，我搭乘地鐵大江戶線在廣尾下車，散散步，逛逛ナショナル麻布スーパー（National Azabu 超市），買了電影《送行者》編劇小山薰堂在新書裡推薦的純手工花生醬（ピーナッツパター），這個花生醬很有趣，超市店內擺放了一台自助式花生醬磨碎機，顧客可以自己動手DIY，挑選需要的花生放進機器，接著濃醇香花生醬就在你眼前瞬間磨好完成了；因為不添加任何防腐劑、糖、鹽，天然花生製成，成為這家店的特色商品之一；另外也可以挑選自製手工杏仁醬。在這間國際麻布超市可以買到許多歐美進口食品，許多在日外國人會來此採購，廣尾是東京的高級住宅區之一。

位在廣尾的法國駐日大使館舊館，明年即將拆除，由野村不動產改建大樓，建造於1957年的這棟昭和建築，第一次也是最後一次對外開放參觀，別出心裁策畫了一場告別藝術展，造訪的人們將會帶著這次難忘的回憶，記住這個建築空間繽紛的最後身影。

廣尾有許多外國大使館林立，週末這一天，平日安靜的巷弄裡，人們來來往往，路地裡的法國駐日本大使館舊館門口大排長龍，原來大夥都是來參觀即將遷移的告別藝術展，主題是——「No Man's Land 創造と破壊@フランス大使館」，邀請來自法國和日本超過70位藝術家參與這項創作展。

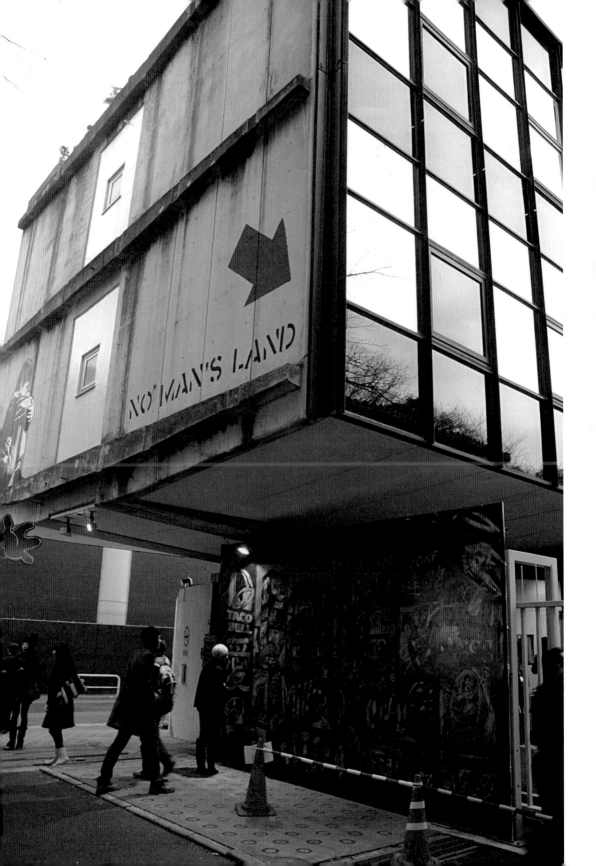

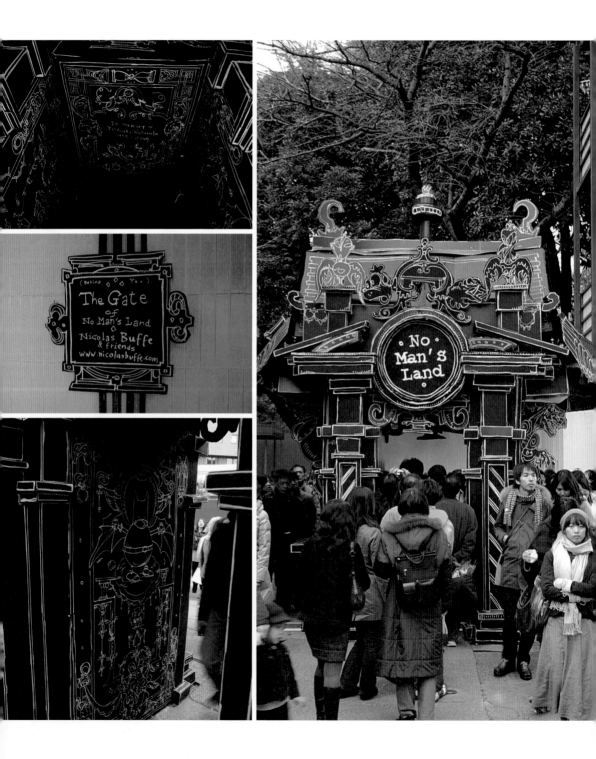

除了辦簽證或其他公務，平常人大概很難有機會踏入法國駐日大使館，策展人巧妙地連結了電影《三不管地帶》（No Man's Land）的點子，幽默表達了在藝術展期間，法國駐日大使館也暫時成為一個沒有人管理約束的空窗期，可以讓藝術家大展身手。

走進靜巷的一隅，大使館門口由法國藝術家巴菲（Nicolas Buffe）設計的藝術門（The Gate of No Man's Land）揭開序幕，開啟一趟奇幻藝術之旅。

入口前空地上的門，以粉筆繪成顏色簡單的黑底白線為組成結構，風格採用起源於羅馬帝國時期的穴怪草紋（Grotesque）圖案，這是歐洲文藝復興時期建築及室內藝術特有的裝飾風格。

穴怪圖像的紋飾主題多為人獸或動物與植物的混雜圖像：如人身草尾、獅身人面等等，花草文飾則多以燭台紋樣為主軸；這些神怪圖樣被大量應用在西方的繪畫、雕刻、金工、細木工、陶瓷……等等，由於在1480年被發現的尼祿黃金宮（Domus Aurea）在當時已是埋在地下的神秘洞穴，因此這些奇異怪誕的圖畫，就被以「穴怪紋飾」來命名這類特殊的藝術風格。

因為這些怪獸圖騰及紋飾有各種不同的搭配可能，法國藝術家巴菲結合了現代的大眾文化，美日流行的漫畫、電影、卡通人物，重新詮釋當代藝術的新穴怪圖紋飾。於是，大夥在排隊等候入場的時候，可以在這個藝術門玩耍穿梭，仔細瞧一瞧，還會發現怪醫黑傑克、鐵人28、酷斯拉、星際大戰黑武士、鹹蛋超人、蝙蝠俠……等角色圖像，也都在紋樣設計之中。

放眼望去，整個法國大使館舊館的辦公室、會議室、走廊、中庭、屋頂、地下室、樓梯間，都成了藝術家天馬行空的創作舞台，各種五彩繽紛設計、多媒體影像、舞蹈表演、音樂創作、塗鴉藝術，在長達二個多月的展覽期間，百無禁忌地各自表述，就連法國標緻汽車也在廣場上共襄盛舉。

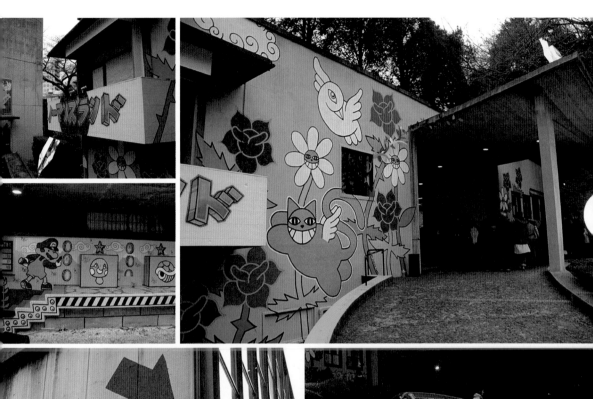
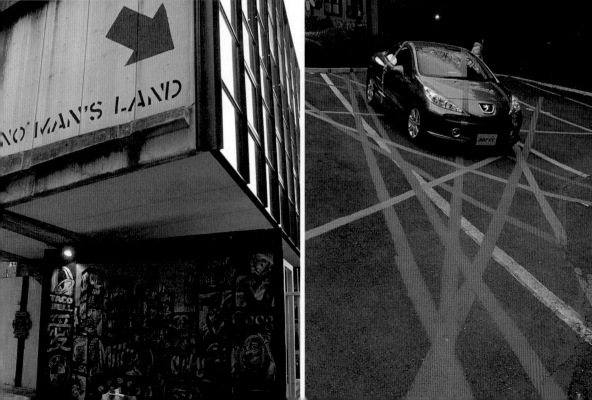

大概只有在仙境裡變大的愛麗絲，才穿得下的紅色高跟鞋，鞋墊上以創作者姓名做為品牌名。在細細的鞋跟下有隻超小熊熊正扶著鞋子，由於太小，幾乎沒注意到。被人不小心踢走，專修油畫的藝術家石黑小姐急忙拾回來，大夥才發現小熊的存在。她很認真地表示：「這小熊很重要，是一個協助的角色。」

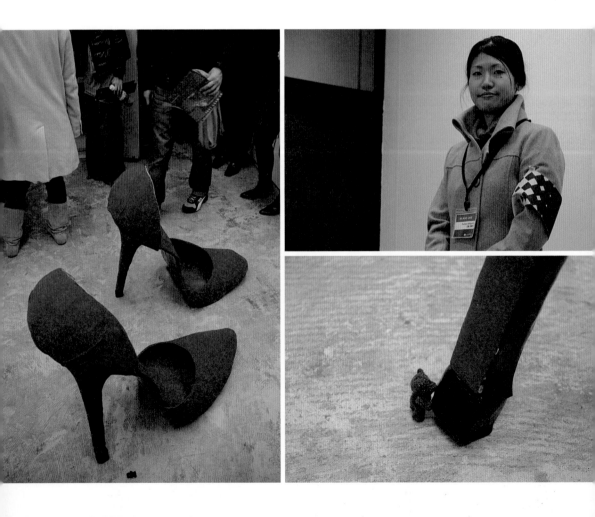

日本人對政治冷漠，覺得換誰當家都差不多，但一提到年金問題就很關切。辦公桌上攤開著一本冊子，密密麻麻的眾小羊們以冊子為中心圍觀著。一隻小羊就像是一個平凡人，沒什麼力量，眾多小羊就像是集結起來的社會大眾，一起監督稅金的運用，形成強大的監督力量。藝術家佐藤百合子，畢業於多摩美術大學工藝科，以難得一見的幽默，表達她個人的公民意見。

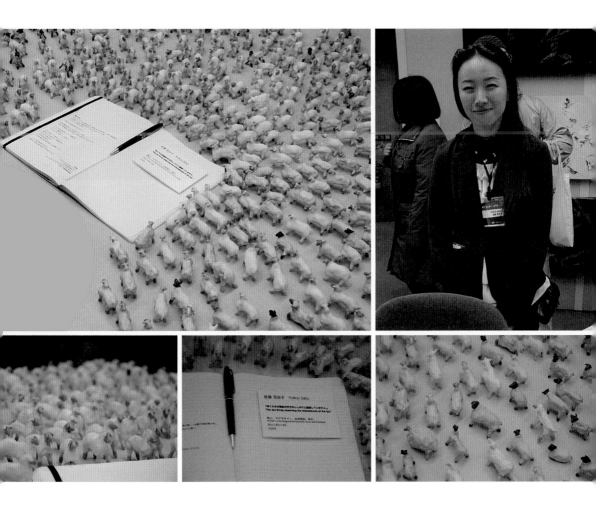

室外陽台上立著好幾根細直的透明圓柱，每根柱內各有一片羽毛，在微暗的天光下，羽毛反射著照明而呈輕飄柔軟的白暈光點，可隨著管內的氣流上升下降。經由計算好的時間及氣流強度控制，白羽毛或快或慢、或此起彼落、或三三兩兩、或齊上齊下，呈現輕盈的流動美感。

另一個引人注目的作品，坐落在陽台的一隅。小巧而透明的空間如陷入流沙般，傾斜地半陷入土中，只剩窗口可內外相通。房內的燈泡如召喚般，緩慢地亮了又暗、暗了又亮。燈光在直紋質地透明屋內的折射，形成有特殊光紋的光之屋。

沁涼的夜，芬芳香濃的 Cafe au Lait、慵慵懶懶地陶醉在 Subline 性感動人的法國香頌演唱、結合自由揮灑作畫的現場表演藝術。今晚的我，幾乎無法離開她們的目光，聆聽著經典香頌《C'est Si Bon》（如此美好），直到深夜，才依依不捨地輕輕互道一聲珍重再見。

「搬家」，其實是一個很複雜的過程，搬得走的是有形的紙箱，但曾經發生在空間裡的故事，卻是搬不走的。

氛圍的記憶、心情的記憶，將留在打包的想念裡。

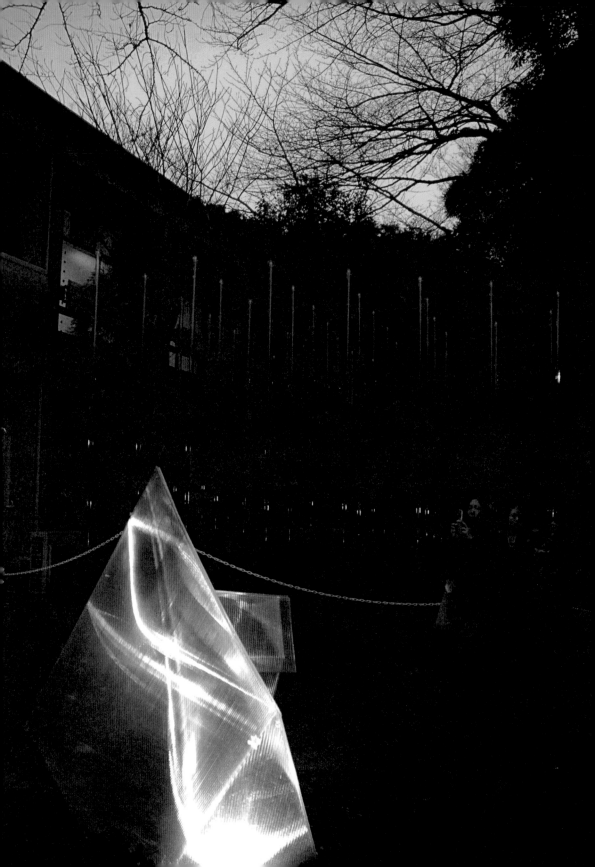

NATIONAL AZABU 超市 / www.national-azabu.com

地址：東京都港區南麻布4-5-2

電話：03-3442-3181

營業時間：9.00-20:00（新年假期公休）

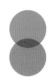

JR 中央線 120 週年
——立川藝術散步

剛來日本念書那年，採訪「越後妻有大地藝術祭」的美好記憶，常常在我腦海裡浮現。

人們總是會因為種種困難，放棄曾經的夢想。「越後妻有大地藝術祭」的總監北川フラム（Kitagawa Fram）教授，面對籌辦過程種種難題，努力協調，終於克服層層阻礙，今年大地藝術祭已經即將邁向第十年。

於是，我好奇地想要造訪北川フラム教授在開始進行第一個公共藝術計畫時，曾經走過的足跡。位在東京近郊約 30 分鐘車程的立川市，是北川教授的「Art Front Gallery」團隊第一個城市公共藝術的作品。搭乘 JR 中央線來趟立川藝術散步，你可以親身體驗：小城市也可以有大創意。

美的可能性

來自36個國家、93位藝術家、110件作品，歷時3年11個月，激盪出人意表的創意實驗，在立川市展現「美」的各種可能性。策展人前田禮認為：「公共藝術不只是在街道上擺上藝術品，需要運用城市本身特色、建築物機能，加入藝術元素，讓公共藝術成為生活的一部分。」

在馬路兩邊、人行道上、建築物間的廣場上，規畫具有想像力的「機能藝術」，位在立川車站北口附近的美軍基地原址，是一個精采公共藝術空間。義大利文的「fare」的意思是「創造」，因此這個公共藝術計劃案命名為「ファーレ立川」（Faret Tachigawa）。街道家具、冷氣通風口、停車場、消防栓、路標，都成了藝術家創作的舞台，市民與在此附近的上班族、或者遊客，也因從這些處處有驚奇的路上探險，與每天居住生活的城市，重新有了新鮮互動的可能。

前田小姐說明公共藝術徵選的三個概念為：「世界を映す街」（反映世界的街道）、「ファンクション（機能）をフィクション（美術）に」、（充滿想像性的機能美術）「驚きと発見の街」（發現驚奇的街道）。

北川教授提到這些創意的背後，其實都必須不斷反覆與藝術家討論溝通。例如：位在天橋旁的出風口，是由來自新加坡藝術家唐大霧設計。這位行為藝術鬼才最初本來想把瑪麗蓮夢露在電影《七年之癢》──站在人行道出風口裙襬飛揚的經典鏡頭，現場重現。不過，後來因為出風口風不夠大而放棄這個點子。最後，唐大霧設計一個高達370公分的超大購物籃子，遮住出風口，這個作品就放置在立川市商工會議所外牆，非常引人注目。

1977年美軍將原來的立川飛機場交還日本，而後，日本政府決定將
這塊總面積達180公頃的美軍基地，改建為「國營昭和紀念公園」，
1983年開園以來，成為居民休閒好去處。

一望無際的藍天白雲、可以滾來滾去的青青草地、春天賞櫻花、夏
天花火大會、秋日銀杏黃葉、400萬株大波斯菊、鬱金香萬紫千紅，
初冬楓紅大道，一年四季都可以在這公園享受自由自在的美好時光。

初夏，我再度來到「國營昭和紀念公園」，是因為上次在「橫濱三年
藝術祭」採訪藝術家中古芙二子的創作「霧的瀑布」印象深刻，她的
代表作品——「霧の森」就位在「國營昭和紀念公園」裡面的「こども
の森」（兒童的森林）區域。不過，這座公園實在非常幅員廣大，從
立川站下車走到公園入口大約要二十分鐘左右，讀者如果要去參觀
最好預留足夠時間，否則匆匆忙忙驚鴻一瞥，就沒有機會好好放鬆
心情了。

過去曾是美軍基地的昭和公園，外園是一大片綠草地，民眾在此散步乘涼、溜狗、野餐、玩飛盤，或者舒服地躺在草地上閉目養神、曬曬太陽。

從立川口走進來，先經過這片「花與綠文化中心」、「昭和天皇紀念館」，還有「屋上庭園」，但這才是外園廣場而已。遊客步行公園和騎自行車逛公園分別有不同的路線。因為公園實在是很大，約有東京巨蛋的40倍大，讀者也可以選擇搭乘可愛的園內循環小火車，或者租借自行車。

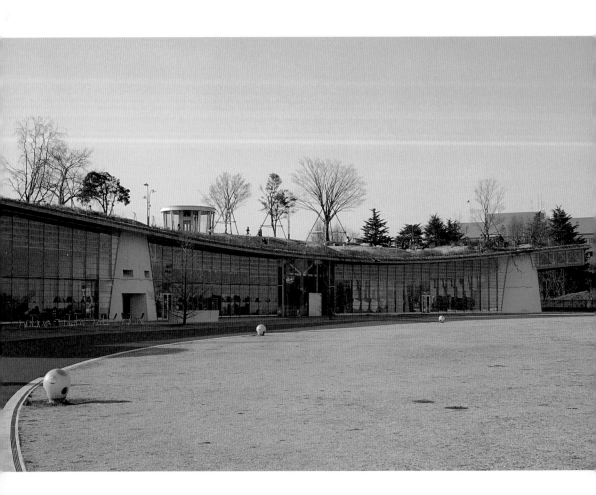

內園則是需購買400日圓門票，一走進公園入口，即是對稱的水池花園步道，筆直大道兩旁種植一整排銀杏樹，秋天來此散步，黃澄澄銀杏葉撒滿大地、樹影映照在水池，很有味道。

接著會經過水鳥池、日本庭園、游泳池、運動場、划舟湖、運動場，還有插秧、種稻、收成的農業體驗區，微風之丘等等。在此逛上一整天也逛不完。

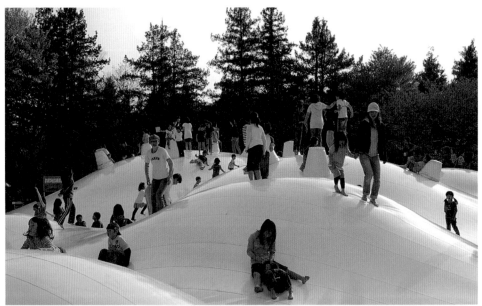

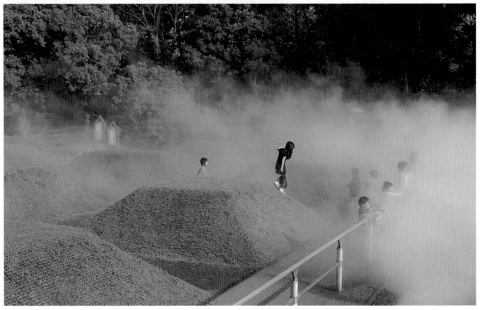

上：《雲の海》是一團團貼伏在地上的白色圓丘
下：《霧の森》是會定時噴出水氣的互動藝術裝置

這次，我主要是來參觀「こどもの森」（兒童的森林）區域。「霧の森」是在一處四方草丘中會定時噴出水氣的互動藝術裝置，這是藝術家中古小姐的作品。霧氣在小方丘間流串，露出隱隱的丘頂，大小朋友在霧氣中穿梭玩耍，有著迷濛的趣味及美感。

而「雲の海」則是一團團貼伏在地上的白色圓丘，大小不一，線條柔和，質地軟而有彈性，這裡真是小朋友的快樂天堂，小朋友一定要在上面瘋狂彈跳一番才過癮。看著他們開心地跳啊跳，就像是飛舞在雲端之上，無憂無慮把煩惱暫時拋到腦後。另外，「兒童的森林」中的兒童花園，四季開滿繽紛花卉，不僅貼心配合兒童身高設計，在地板上也鋪著碎軟的木屑，防止小朋友奔跑中跌跤。同時也有許多寓教於樂的學習課程可以參加。

JR中央線120週年

此外，這回來造訪立川時，正巧碰上中央線立川站開業120年紀念，在ecute購物商場內，除了推出限定旅行紀念商品之外，現場也展示了令人懷念的中央線懷舊列車。另一個很有趣的設計是在小咖啡座的背後，竟然是個中央線電車頭的可愛牆面，讓小情侶可以留下難忘的回憶。

日本電車錯綜複雜，為了辨識不同路線，筆直的中央線，以溫暖的橘色為車身顏色。中央線從1889年（明治22年）4月11日開業，今年正逢開業120週年一系列活動，包括：「八王子訓練中心見學之旅」可以體驗一日車掌、駕駛員的樂趣，還可以獲得開業120週年紀念便當。另外舉辦川柳大賽，以中央線的代表色橘色為主要背景設計，將參賽者所投稿的川柳文句，張貼在各店家，及放個小立牌在各攤位的櫃子上，也很有浪漫詩意。

另外，最近許多年輕人迷上將電車站擬人化的網路漫畫《MIRACLE TRAIN》，為慶祝中央線開業120週年，決定將漫畫拍成動畫片，也讓電車迷引頸期待。

漫畫中有五個高帥英挺的美少年，分別為東京零、新宿慎太郎、中野陸、吉祥寺拓人、立川ルネ（RUNE），代表五個車站特色。漫畫中將車站歷史巧妙轉化在美男子的個性中，可以一邊看漫畫，一邊了解補充「鐵分」（鐵道文化），很有趣。

逛完立川市公共藝術、昭和自然公園，如果還有元氣，可以再繼續搭上多摩單軌列車，這一路走下去也是美麗景致。也許換個不同角度，遊玩東京近郊，你對東京會有不同的感受。

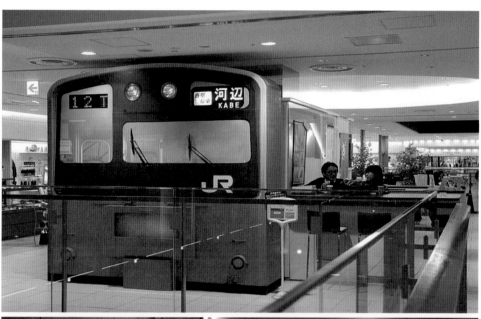

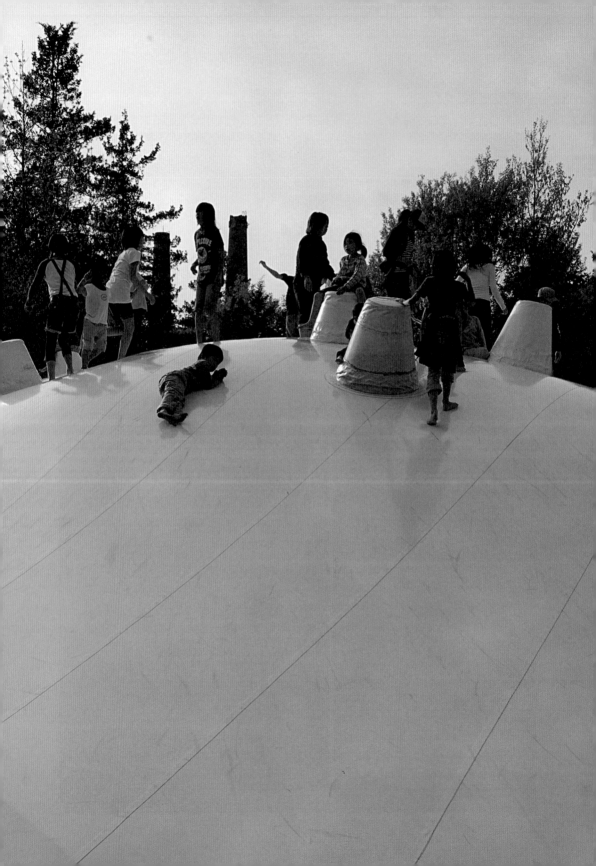

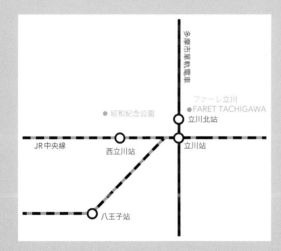

多摩市單軌電車電車

ファーレ立川
●FARET TACHIGAWA

● 昭和紀念公園　　　立川北站

JR中央線　　西立川站　　　立川站

八王子站

立川市觀光協會 / www.tbt.gr.jp

「ファーレ立川」（FARET TACHIGAWA）/
地址：東京都立川市曙町2丁目（北口大通り左側公共藝術區）
藝術導覽預約電話：042-535-1396
交通：JR中央線立川站，步行3分，多摩市單軌電車立川北站，步行3分。

國立昭和紀念公園 / www.showakinenpark.go.jp
地址：東京都立川市綠町3173
電話：042-528-1751
交通：JR中央線立川站，步行15分，多摩市單軌電車立川北站，步行13分。

MIRACLE TRAIN 網路漫畫 / miracletrain.jp

延伸閱讀

CHAPTER 5
行銷找靈感

原來「整理」是這麼快樂的一件事呵!

——設計師 佐藤可士和——

日經暢銷風雲商品解讀

最近，打開電視收看東京電視台的《世界商業報導》節目，常常發現日本媒體大幅度關注中國崛起的越洋採訪。

日本自1968年以來便穩居世界第二經濟大國寶座，而中國在2007年超過德國成為全球第三大經濟強國以來，「國富」之後，自然積極邁向「民富」軌道。日本當年不可一世的經濟，對照現在日益萎縮的內需市場，「中國崛起」讓明治維新以來的亞洲第一大經濟強國日本備感威脅。

2009年GDP日本雖然暫時保住第二名，不過，學者預測，中國GDP總量極有可能在2010年超越日本，成為世界第二大經濟體。

因此，探討日本企業如何成功登陸的主題，最近便成為日本各大媒體關注的焦點。例如，成立於1975年、來自日本滋賀縣的地方スーパ（超市）平和堂連鎖超市，鎖定中國二級城市，以細膩服務與無微不至的教育訓練，打進中國內陸地區，在湖南長沙市繼五一廣場店、東塘店之後，再下一城，設立湖南的第三家分店——株洲店，營業面積

6萬平方公尺，數百家品牌進駐，其中有三分之一的品牌，更是首度進駐株洲，這家新店自2009年9月開幕以來，川流不息的人潮，深受湖南人歡迎，年度營業額將可望達成三億元人民幣的目標。

入湘十年的平和堂，看準消費爆發的二級城市深耕經營，業績蒸蒸日上，在湖南的總營業額每年成長，2008年整體總營業額已經超過12億人民幣。

日本企業擅長創造性的模仿，景氣低迷的2009年，殺出重圍的成功案例值得行銷人員仔細研究。《日經Trendy》雜誌每年都會公布「日本年度暢銷商品排行榜」（ヒット商品ベスト30），分別從「市場占有率」、「產品新穎性」、「市場開創性」、「消費者生活影響力」四個要素，作為選考商品轟動的程度，2009年最新發表的年度暢銷排行榜前十名依次為：

01	混合動力車 Hybrid Car
02	無酒精啤酒 Kirin Free 世界最初的「完全ゼロ」，營業目標三度修正，全年暢銷超過350萬箱，遠遠超過預估行銷目標。
03	任天堂「勇者鬥惡龍9星空守護者」上市以來，已經發行500萬套 NDS系列日本國民角色扮演遊戲。
04	抗新流感產品。
05	東京國立博物館「國寶阿修羅展覽」超過168萬參觀人次
06	KOKUYO 東大生筆記本 2008年10月發售以來，熱賣2,000萬冊以上。
07	UNO FOG BAR 男性用美髮系列商品
08	POMERA 口袋電子備忘錄 一上市立刻銷售一空，熱賣超過10萬台。
09	三菱無蒸氣電鍋。
10	UNIQLO 副品牌——990日圓低價牛仔褲。

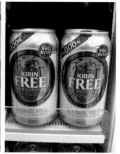

由於對經濟景氣不樂觀、物價上漲、收入減少等因素,日本民眾傾向「生活防禦時代」的節約消費,低價超值的商品仍是市場主流。例如:「安、近、短」(便宜、地理位置靠近日本、旅遊天數短)的旅遊商品,因韓圓大跌而超便宜的韓國旅遊熱潮,在2009年大受日本消費者歡迎。根據統計,2009年11月韓國旅行團比前一年同期大幅成長276%。

還有,日本政府推出「Eco Point」環保點數獎勵方案,有助於帶動環保節能家電的消費熱潮,刺激市場需求。高速公路調降過路費,也提振地方觀光產業。

此外,NDS角色扮演遊戲「勇者鬥惡龍9星空守護者」,日本地區出貨套數已經突破過去系列作所創下的415萬套紀錄。因為首度加入網路連線功能,這個多元互動的遊戲設計,讓玩家體驗與陌生人攜手合作,一同展開冒險的嶄新遊戲樂趣。

而持續20多年銷售下滑的日本威士忌市場,長期給人落伍過時的刻板印象,年輕人普遍不感興趣。SUNTORY角瓶威士忌,以創意行銷策略,在情人節推出巧克力禮盒,搭配「白州」、「山崎」威士忌吸引女性消費者嘗鮮。最近更在新宿、六本木等地區,開設了「築地銀だこハイボール 酒場」(highball酒場),結合居酒屋國民美食章魚燒,獲得年輕消費者青睞。主打風靡60年代威士忌加蘇打的highball調酒飲法,讓喝威士忌有了一種時尚感,成功打入年輕消費者的心。

184

CHAPTER 5・行銷找靈感

而傳統只賣章魚燒的「築地銀だこ」，也開始求新求變，位在原宿車站的這家分店，二層樓店鋪，可以讓客人坐下來用餐，還推出許多新鮮醬汁與創意口味章魚燒，例如：章魚燒漢堡、番茄章魚燒、山藥泥章魚燒、博多起司明太子、起司鍋章魚燒、蛋捲章魚燒等，新奇醬料、創新吃法，吸引東京美眉前來嘗鮮。

另外，大小女生都愛不釋手的Hello Kitty歡度35歲生日，世界各地都為她大大慶祝。Sanrio除了推出特別企劃限定商品之外，日本郵局也為她發行紀念郵票。在西武百貨推出特展「Girlish Culture」，現場有許多凱蒂貓珍貴收藏，Kitty唱片、Kitty復古電視機等；而在西武百貨地下一樓大廳，也有一個大型kitty，高約160cm，歡迎凱蒂迷合照。

同時，各大名牌也推出限量コラボ（Collaboration）、OZOC、Wacoal、gunze等等，精心設計了一個專屬Kitty，讓人愛不釋手。大受歡迎的Kitty，就連「爆米花機」也可以想得出來，真是無奇不有。

更有趣的是，推出凱蒂貓的日本三麗鷗公司，還舉辦了第一屆Hello Kitty檢定考試，並出版了準備檢定考試的參考書，第一名可受邀到台灣的「凱蒂貓度假別墅」旅遊招待，還會獲頒證書與紀念品。

另外，為了振興淺草觀光，「協同組合淺草商店聯合會」為了吸引年輕人，竟然還特別發行了 Hello Kitty「淺草大判」和「淺草寬永通寶」二種地域貨幣，各作為振興商品一千元及五百元使用。大判（おおばん）是日本古代使用的一種大鈔，形狀類似大判燒。而通寶則相當於古日本的零錢，形狀如同中國的古銅錢，外圓而內有方洞，因發行於江戶時期的三代將軍德川家康，年號正值寬永年間，而稱之寬永通寶。

以饒富古意的趣味，加上現代的卡哇依，吸引觀光客購買，並在淺草商店間限定流通，彷彿時光倒流，來到拍電影現場的新鮮有趣。只是令人懷疑，收藏都來不及了，誰捨得拿來使用啊？

看來，裝可愛（Kawaii）的確是老少通吃的行銷法寶。

其實，面對這波景氣寒冬，消費者對價格更敏感，購物時也變得更理性，日本各行各業無不絞盡腦汁開發新商品、思考有效行銷策略，提高銷售業績，以面對愈來愈嚴峻的市場挑戰。

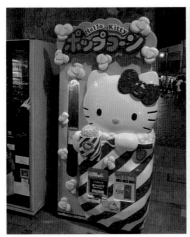
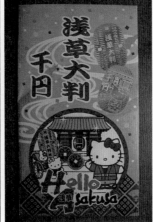
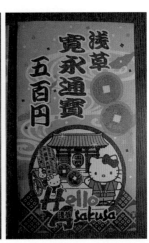

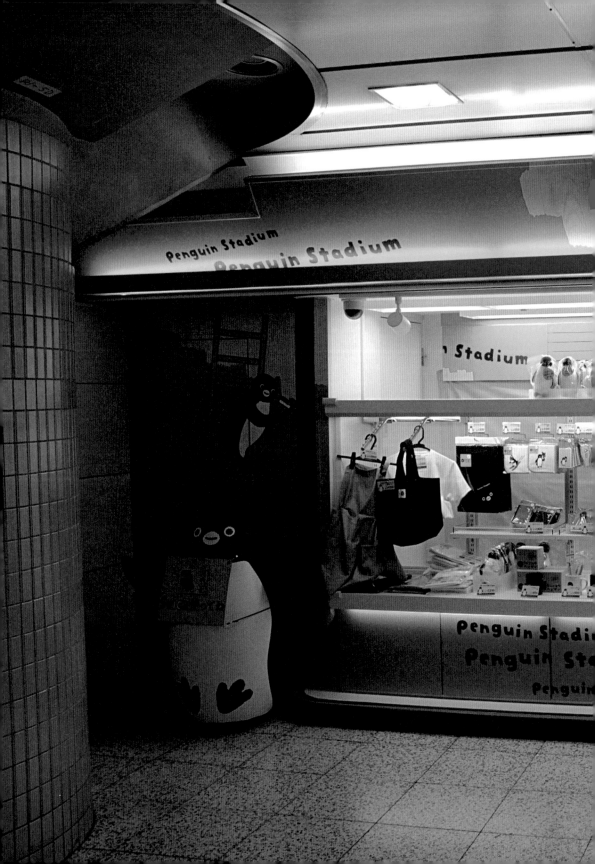

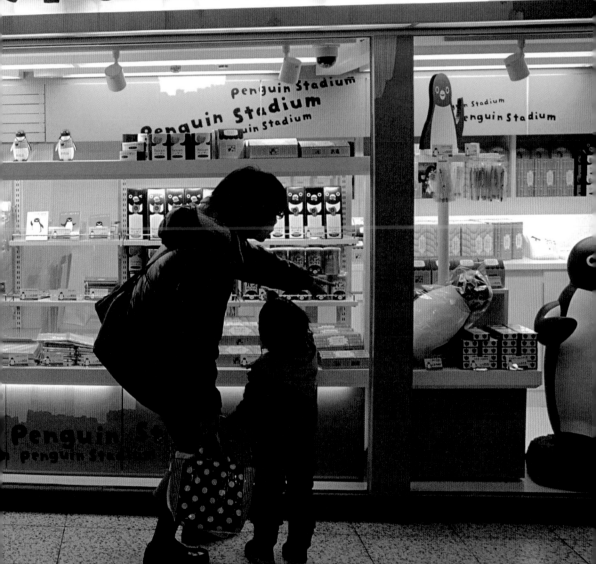

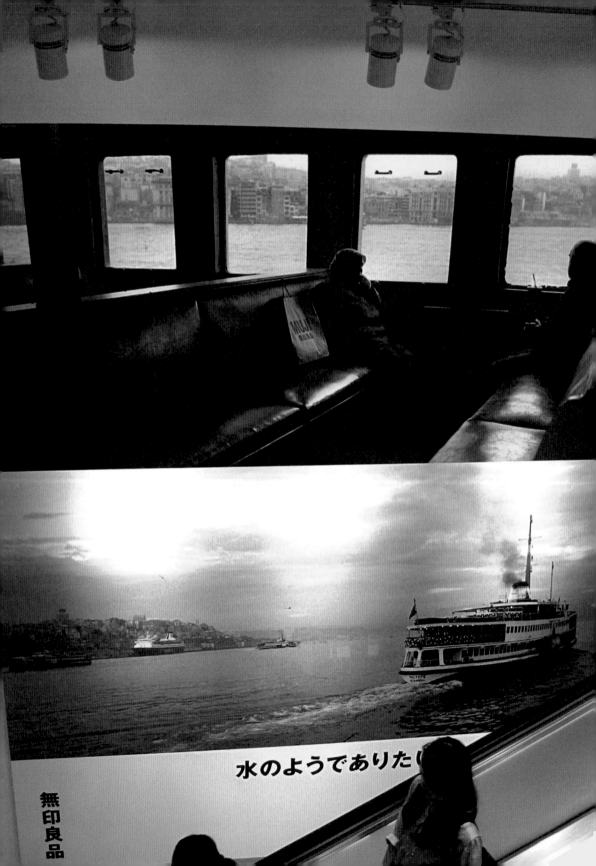

水のようでありた[い]

無印良品

左頁：
無印良品池袋店新開幕的企業廣告－「水のようでありたい」獲得第51回型錄暨海報展金賞。
無印良品以「水」自我期許，水是沉穩的、不可或缺的每日必需品。

無酒精啤酒 KIRIN FREE / www.kirin.co.jp/brands/kirinfree
築地銀だこハイボール酒場 / www.gindaco.com/top.html

延伸閱讀

改變服裝、改變常識、改變世界

——創業60年UNIQLO再出新招

東京的11月，提早進入真冬，出現了17年以來罕見低於10度以下低溫。國民品牌UNIQLO平價服飾店，繼之前以HEAT TECH（ヒートテック）保暖衣逆勢熱賣之後，乘勝追擊，不斷創造新鮮行銷手法，引爆話題。

11月21日週末，三連休第一天，UNIQLO全國店舖推出創業60年感謝祭（1949年創業前身為紳士服店「メンズショップ小郡商事」），活動開始第一天6點就開門營業，同時推出限量現時優惠，企畫了總計10億日圓回饋感謝大特賣。

HEAT TECH（ヒートテック）保暖衣原價1,500日圓，感謝祭期間只要600日圓，同時還有一個貼心小創意：為了感謝辛苦排隊等候的顧客，免費贈送前100名來店客人，一份早餐紅豆麵包和牛奶。果然當天銀座旗艦店，清晨六時不到，店門口人山人海超過兩千人，新宿西口有1,200人排隊，大阪梅田店則有650人等候，限量暢銷商品一開店立刻搶購一空。

改變服裝、改變常識、改變世界

這個行銷點子發想背後，原來是因為當初1984年，UNIQLO第一家廣島店開幕當天也是清晨6時開業；在創業60年感謝祭推出，頗有回顧創業過程的辛苦。

UNIQLO社長、身價61億美元的日本首富柳井正在接受NHK訪問時回憶一路走來心路歷程，分享許多不為人知小故事。例如：2001年前進倫敦設點並不成功，開店23家卻閉店16家的慘痛教訓，他也勇於承認失敗。UNIQLO非常重視創新，社訓是「改變服裝、改變常識、改變世界」。在UNIQLO發展過程中，「變」是成功的秘訣，調整品牌定位與產品特色之後，UNIQLO重新以品牌專賣店之姿進駐歐洲市場。

設計師佐藤可士和、同時也是打造UNIQLO視覺設計靈魂人物，分析當初倫敦展店失敗原因，在於以連鎖店（Chain store）經營歐洲市

場，沒有考慮品牌策略是主要致命傷。所以，繼紐約、倫敦品牌旗艦店之後，去年剛剛在巴黎歌劇院開幕的巴黎旗艦店（Paris Opera Store），定位是一間UNIQLO品牌專賣店（Brand Shop），再度由佐藤可士和與片山正通的Wonderwall聯手設計，他們以全新概念詮釋這一棟巴黎古典建築，打造了650坪寬敞明亮空間。

同時不讓H&M專美於前，UNIQLO巴黎旗艦店與極簡設計師Jil Sander合作開發新品牌「+J」，讓人引頸期待的2009秋冬時裝Collection系列，黑白灰色系設計、簡單有型、剪裁高雅，羊毛大衣、外套、襯衫、毛衣、長褲、短裙，「+J」主打上班族的新品牌，完全不同於UNIQLO平價休閒形象；版型非常合身很有質感，一件羊毛大衣不過6,990日圓，價格依然十分親切。「+J」新型錄設計找來名模Isabeli Fontana、出道沒多久爆紅的男模Sean Opry拍攝，打造神秘高貴的品牌個性。

柳井正這位近60歲的「年輕人」，想法始終保持年輕，不同於傳統日本企業經營模式，他曾提到：在經營過程中，不斷嘗試錯誤學習，UNIQLO的經驗是「一勝九敗」。另外，他從不戀棧成功，在他的著書《成功は一日で捨て去れ》（今天就放下昨日的成功）中提到：「成功方程式並不存在，每一次奮戰都必須將自己歸零。不可沉浸在成功沾沾自喜，快樂一天就夠了。」

最近，他更發下豪語宣布：「2010年要達成1兆日圓的國際企業集團。」其中，品牌旗艦店是UNIQLO全球事業拓展關鍵，但相對也是燒錢的龐大投資，對照UNIQLO平易近人價格，這個新招是否奏效，我們可以靜觀其變，觀察後續發展。

走出UNIQLO銀座旗艦店，散散步、晃一晃，逛到有樂町的三省堂書店，發現創刊20週年的《Hanako》女子情報誌，針對30歲上班族男性出版了一本《Hanako For Men》，更同時成立男子部，創刊號封面是瑛太，特集企畫是「僕たちの週末」（我們的週末），書架上也出現許多男子料理的書籍，《太一×ケンタロウ 男子ごはん》，這也是東京電視台的電視料理節目。看來男性消費市場，除了時尚服飾之外，還有許多其他值得開發的潛力商機。

下回來日本逛UNIQLO時，除了大採購之外，記得研究UNIQLO品牌延伸策略，想一想，從柳井正「變」的經營哲學中，也許可以激發你思考未來創新商品靈感。

同時，且讓我們拭目以待即將來台灣設立第一家店的「UNIQLO統一阪急百貨1號店」，想必將為國內零售業帶來嶄新面貌。

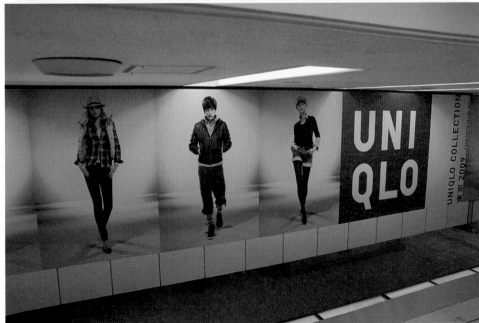

改變服裝、改變常識、改變世界

Open the Future

Luxury will be simplicity.

Purity in design, beauty and comfort for all.

Quality for the people.

Basics are the common language.

The future is here: +J

《一勝九敗》
柳井正 新潮社 2006年3月
《成功は一日で捨て去れ》
柳井正 新潮社 2009年10月

東京小確幸

Precce超市買的信州赤味噌，頂部包裝設計了一個呼吸孔，每次打開蓋子準備煮鍋味噌湯時，總是覺得這盒味噌是有生命的，寒冷的東京冬夜，來一碗幸福的味噌湯，覺得特別暖和。

隨性所至的日常生活，我喜歡到東京下町逛逛，恬靜閒適的老街巷弄，造訪隱藏東京下町的和果子老鋪，是我東京忙碌生活中的小確幸。尤其造訪日劇中拍攝場景，更是趣味盎然，饒富古意。

繼富士電視台福山雅治的《偵探伽利略》、二宮和也《流星之絆》之後，東野圭吾的暢銷推理小說《加賀恭一郎》系列第八部，再度被東京放送電視台（TBS）相中，改編成2010春季日劇《新參者》（しんざんもの）。人氣作家東野圭吾，大學念的是大阪大學電氣工學科，關注運動的東野圭吾，常在作品中描寫運動題材。他的小說《新參者》發行半年，就大賣38萬部。而由阿部寬、黑木美沙、向井理、三浦友和主演的電視劇，也有不錯成績，首播收視率為21%。

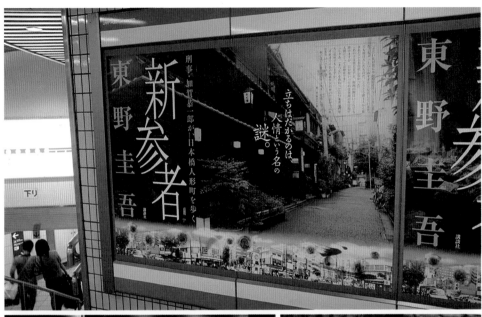

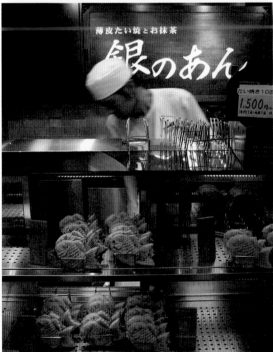

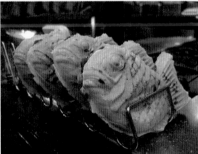

《新参者》是指新加入的人。故事舞台發生在人形町，刑事加賀恭一郎（阿部寬飾演），剛剛調到日本橋警署，劍道六段的他，深藏不露，觀察入微，展開一連串調查，一一抽絲剝繭，解開複雜命案的謎團，是閱讀人心的高手。

有趣的是在劇中，阿部寬有許多經典名言，例如：「甜食對頭腦有益」、「鯛魚燒這東西不排隊買來吃的話，是吃不出真正的美味、人生的一大損失。」而東京放送電視台巧妙地結合了人形町甘味老鋪宣傳，就連官網都有人形町散步地圖，真是城市行銷的妙招。

其中，愛吃美食的加賀刑事一直都沒有吃到的「薄皮醬油鯛魚燒」（たいやき），在《新参者》中置入行銷的排隊人氣店家是「銀のあん」鯛魚燒，而不是人形町知名的「柳屋鯛魚燒」。看推理劇搭配下町庶民小吃，細節環環相扣，劇情果真是津津有味。

而「銀のあん」與《新参者》合作推出「薄皮醬油鯛魚燒」限定口味，更是大受歡迎，在4月16日至6月30日限定期間內，總計熱賣了600,000匹鯛魚燒，為此還推出了「大ヒット感謝セール」（暢銷感謝回饋特價），搭配6月20日《新参者》最終回（最後一集），將收視率衝到18%謝幕。

「鯛魚」在日本是一種吉祥的象徵，日本國民美食鯛魚燒，取鯛魚之形而命名，可愛又吉利的鯛魚燒（たい焼き），至今已有100年以上的歷史了。在企畫人員創意巧思下，平凡小吃也可以變出新鮮造型或懷舊限定口味，開發有趣新商機。

神田 達摩鯛魚燒

www.taiyaki-daruma.com
本店：東京都千代田區神田小川町 2-1
電話：03-6803-1704
時間：12:00-19:00
交通：千代田線新御茶之水站、丸之內線淡路町站、新宿線小川町站，B7 出口，步行 1 分。

創立於明治 42 年（1909 年）的神田達摩，是鯛魚燒百年老店。羽根薄皮的創意，在鯛魚外圍特意將邊緣脆皮留下，外皮酥脆，奶香濃郁，內餡選用北海道小豆，紅豆餡粒飽滿綿密。剛烤出爐的鯛魚燒，皮薄餡多，道地的下町小吃，每年五月附近還有熱鬧的神田祭。

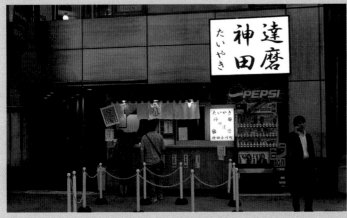

代官山 たい焼き黒鯛

www.daikanyama-kurodai.com
本店：東京都渋谷區代官山町 13-8
電話：03-3476-4007
時間：11:00-21:00
交通：東急東橫線代官山站，西口或北口，步行 4 分。

在代官山非常知名的「たい焼き黑鯛」，在新宿南口的「ルミネ 2」開了新分店。原味、抹茶紅豆、黑芝麻三種口味，外包裝很有氣質，不沾手材質方便直接品嚐。名片設計也做成如鯛魚燒造型，很可愛。焦焦脆脆的外皮，口感很特別，我喜歡藏在抹茶紅豆黑鯛裏的白玉團子，和微甜的黑糖十勝紅豆餡一起品味很速配。

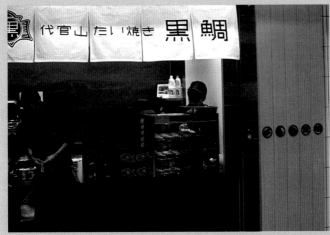
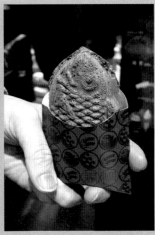

薄皮たい焼　銀のあん

新宿店：東京都新宿區新宿3-24-3
電話：03-5363-2567
營業：10:00-21:00
交通：JR新宿站，東口。

銀のあん鯛魚燒，薄皮餡多，配合季節的限定口味很有創意，黑蜜わらび（黑蜜蕨餅）、綠茶牛奶、薄皮醬油、抹茶白玉、淡雪（白あん）等等。其中東京下町的人氣鯛魚燒—「薄皮醬油」則是和日劇《新參者》合作推出的限定鯛魚燒。

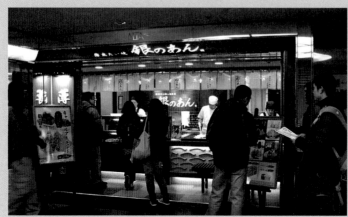

鯛プチ（TAI PUTIT）

www.taiputi.com
有樂町店：東京都千代田區有樂町2-9-1
電話：03-6267-0782
營業時間：10:00-21:00
交通：JR有樂町站，中央口。

小巧可愛的鯛プチ（Tai Putit）和JR日本鐵道合作，在有樂町站、大宮站、神田站等地推迷你版超小鯛魚燒 完全不加水的麵團，口感很特別，有多種口味任君挑選，巧克力、十勝紅豆、焦糖、並會針對季節推出限定，例如：夏天北海道富良野的哈密瓜，讓客人一次可以品嘗多種產品，而不會覺得份量太多、太甜膩。

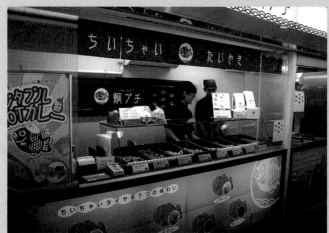

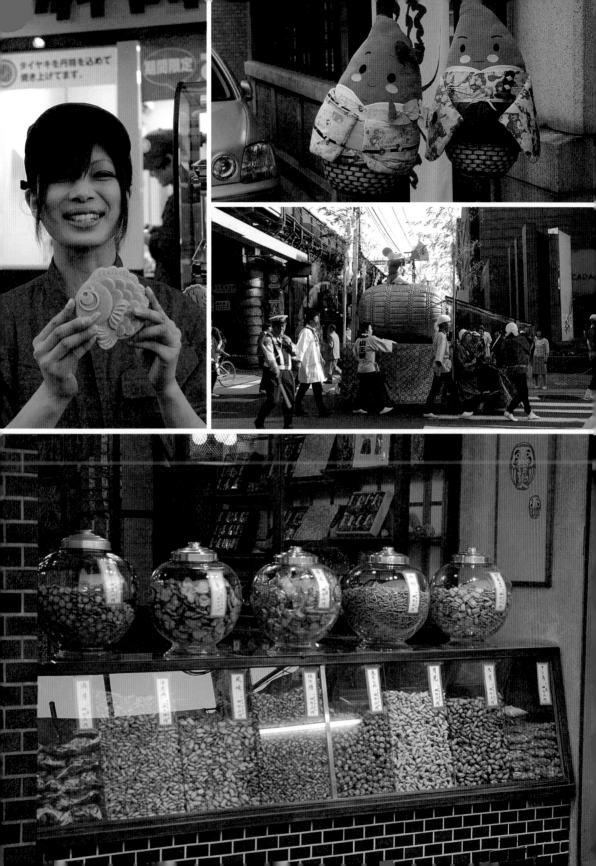

此外，下町散步的另一個趣味，便是探訪昭和30年代甘味老鋪。這裡有故事、有氛圍，還有特色的下町名物。淺草「天國喫茶店」的現烤ホットケーキ（熱鬆餅）及神保町「大丸燒き茶房」的大丸燒紅豆餅，讓人在繁忙都會節奏中，找到難得的寧靜與安祥。

淺草 天國喫茶店

天國咖啡店就是很迷你的，從淺草傳法院通的江戶風情散步過來，一路上彷彿時光倒流的懷舊氛圍。不一會兒，雅緻的「天國喫茶店」已在眼前。

推開溫馨紅磚小店門，走進屋內只有五張桌子，十六人就已客滿。一杯香醇懷舊咖啡，一份現烤熱鬆餅，餐點很簡單。妙的是在厚實的熱鬆餅中央還燙著焦黃的「天國」二字，很有意思，仔細瞧瞧就連咖啡杯和盤子，也都印著店名「天國」二字的可愛字體。在此消磨一下午，靜靜凝聽時光流逝，遠離都市塵囂。

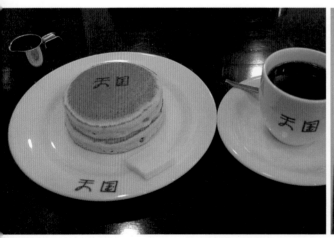

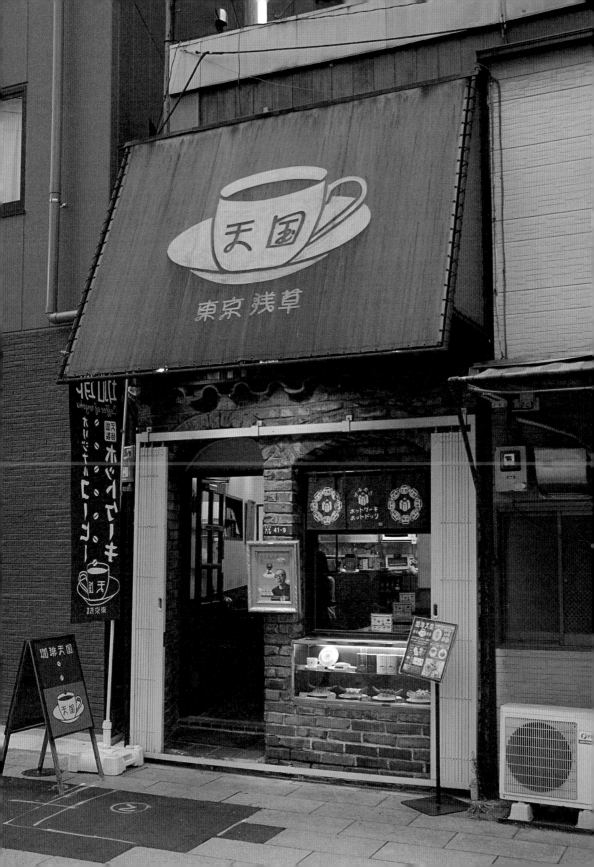

創業於昭和23年（1948年）的大丸燒き茶房，已有超過半世紀的歷史，至今仍維持著昭和二十年製作紅豆餡的工具，烤製大丸燒紅豆餅。綿密鬆軟的餅皮，如同長崎蛋糕般美味，是日本知名美食家岸朝子也曾專文推薦的甘味老鋪。在神保町一帶，「大丸燒き茶房」東京名點，可說是超人氣的庶民小吃。

一盤大丸燒紅豆餅、一碗抹茶，浮著淺淺的泡沫，就是最簡單的日本傳統甜點。牆上掛著紅豆餅歷史，大丸燒紅豆餅散發著微溫，圓餅印著店家的一個「大」字，拿在手上，大字的水蒸氣還遺留盤子上。

發黃老照片、斑駁招牌、濃濃昭和風情，下回有機會造訪東京，記得挑一家甘味老鋪來趟味蕾的甜蜜旅行。

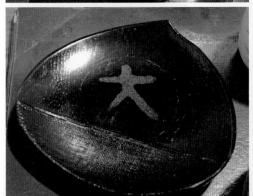

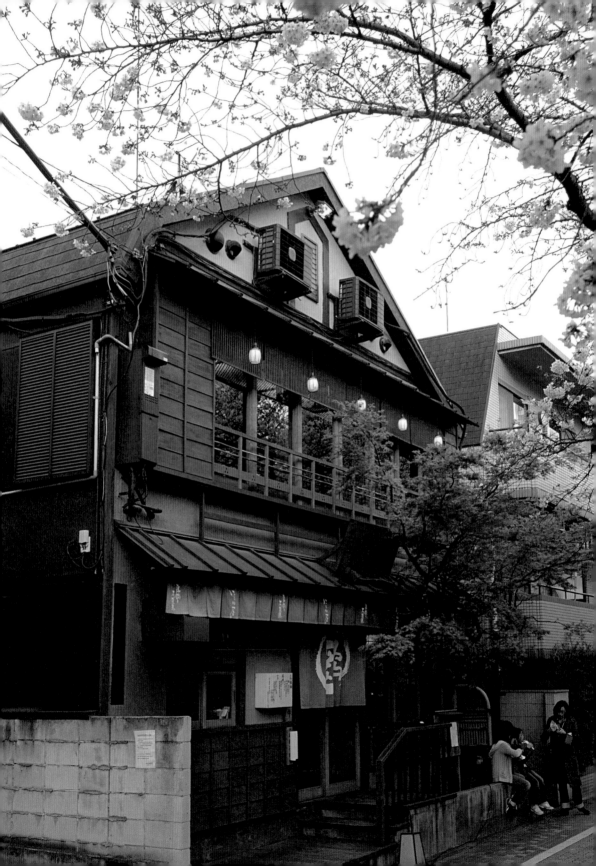

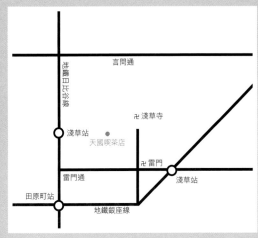

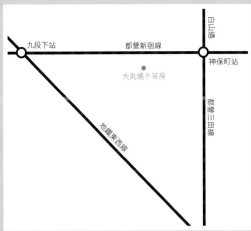

浅草 天國喫茶店 /
地址：東京都台東區淺草 1-41-9
電話：03-5828-0591
營業時間：10:30-19:00
交通：銀座線淺草站，步行 10 分。

神保町 大丸燒き茶房 /
地址：東京都千代田區神田神保町 2-9
電話：03-3265-0740
營業時間：10:00-17:30，周六、周日、例假日休息。
交通：地下鐵神保町站，步行 5 分。

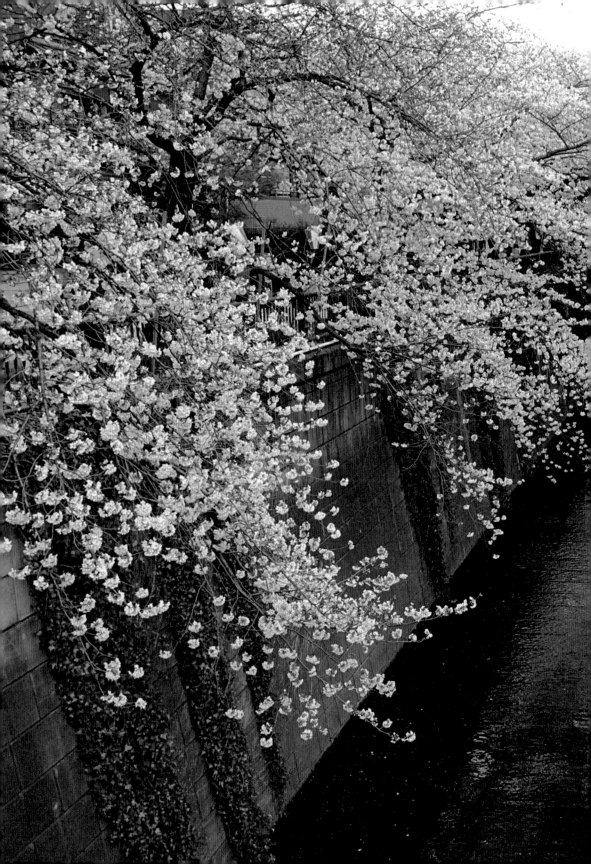

東京‧找靈感 　/ 　蒼井夏樹著；栗原淳實攝影． 　--初版．--

臺北市：大塊文化．2010.08

　　面；　　公分．--（tone；21）

ISBN 978-986-213-194-7（平裝）

1.設計　2.日本美學　3.生活美學　4.日本東京都

960　　　　　　　　　　　　　　　　99013242

LOCUS

LOCUS